STEP UP!

同人誌のデザイン

作りたくなる装丁のアイデア

BNN
Bug News Network

はじめに

同人誌は、自分の表現したい世界観に合わせて内容はもちろん、装丁に関する書体、配色、紙の種類、施す加工などのデザインも自由に"好き"を詰め込むことができます。本の制作は工程も多く大変ですが、その分完成したときの喜びはひとしおです。電子書籍の需要も増えていますが、実際に印刷された物質としての「本」の魅力が同人誌の世界には満ちていると感じます。

本書は、2017年刊行『同人誌のデザイン』に新たなコンテンツを加え、時代に合わせて大幅アップデートした書籍です。同人誌を作るにあたり「もう少し装丁にこだわってみたい」「いろいろ試して素敵な本に仕上げたい」と考えている作り手の方々へ向けて、デザインや印刷の基礎知識、表現を広げるためのアイデアをまとめています。全体で4部構成となっており、PART1では装丁デザインの基本、PART2ではデザインのアイデアとテクニック、PART3では印刷や加工の基本とアイデア、PART4では素敵な装丁の同人誌を紹介しています。

近年、同人誌の幅はどんどん広がり漫画や小説だけでなく、技術書など少しマニアックなジャンルも盛り上がりをみせています。今回は、そんな書籍もピックアップしていますので、各カテゴリの意欲的な表現に触れてみてください。そしてまた、これから生み出される魅力的な同人誌に出会えることを楽しみにしています。

最後になりましたが、本書の制作や作品の掲載に快くご協力いただいたすべての方々に心よりお礼を申し上げます。

CONTENTS

略号表記について

PART4の制作クレジットは以下の略称で表記し、それ以外のものについては省略せずに記載しています。

IL：Illustrator [イラストレーター]
D：Designer [デザイナー]
P：Photographer [フォトグラファー]
E：Editor [編集者]
PF：Printing Firm [印刷会社]

デザインの基本

このパートでは、表紙のデザインに必要となる要素のおさらいといったデザインの初歩的な部分から、実際にデザインするときの考え方と流れ、文字、色、レイアウト、イラスト・画像について、デザイン作業時に知っておくと役に立つ基礎知識を中心に解説します。今まであまり気にしていなかったポイントにも気づけるきっかけとなります。

本の作りとデザインの要素

デザインする箇所を知る

　まず最初に、本の作りをおさえておくことで、「どこにデザインが必要になるのか」を知りましょう。各部の名称については、下図を参考にしてください。同人誌の形態で多いのは、カバーのないシンプルな作りのもの。その場合は主に、表1（表紙）と表4（裏表紙）、背のデザインなどを考えます。カバーを付ける場合は、それらに加え、本を包む部分の袖のデザインも必要にな

ります。また、綴じ方やページ数によっては背がない場合もあります。

　次に、それぞれの場所に、どのような情報を置いてデザインをしていけばよいかという基本的な考え方も紹介します。ただ、同人誌のデザインに決まりはない（商業誌と違って、タイトルは目立たせなきゃいけない！　などといった制約もない）ので、あくまでも一般的な構成の土台として、アイデアを膨らませるきっかけにしてもらえたらと思います。

◉ 本の作りについて

本を構成する各部の名称について紹介します。デザインを外注したり、印刷所とやり取りするときにも必要な知識です。下の図は上製本（ハードカバー）ですが、並製本（ソフトカバー）でも基本的な作りは同じです。

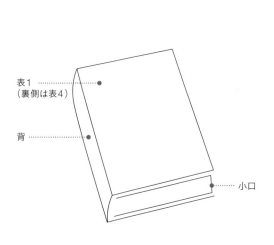

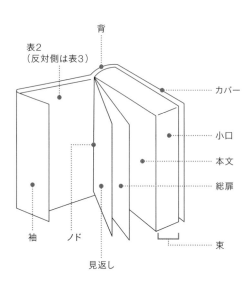

◉ 表紙のデザインに必要な要素

表紙は、自分の作品を読んだことがない人に「どんな本なのか」を伝え、興味を持ってもらうための重要な要素です。タイトル文字やイラストが主なデザイン要素となり、構図や配置、色のトーンなどのバランスをうまくとってデザインしていきます。今回の例では、カバーや帯は付いていませんが、もし付ける場合はそれらもデザインする必要があります。

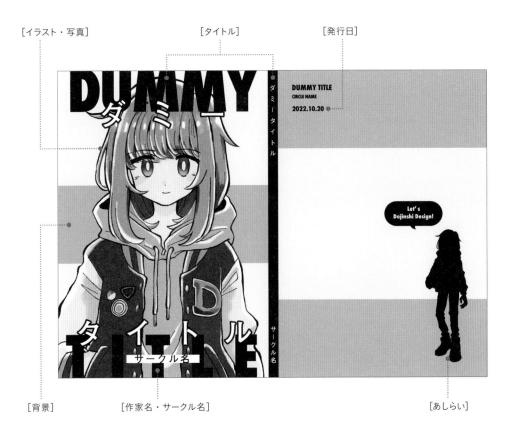

[イラスト・写真]　　　[タイトル]　　　[発行日]

[背景]　　　[作家名・サークル名]　　　[あしらい]

[タイトル]
表紙を構成する大きな要素のひとつ。和文のみ、欧文のみの表記だけでなく、それぞれを組み合わせて構成することもある。

[背景]
タイトルやイラストを配置する箇所。要素が少なく寂しい印象のときは色を敷いたり、色面を増やすとよい。

[作家名・サークル名]
著者名はペンネームなどを用意して入れることが多い。アンソロジーなどの共著の場合は、名前を羅列することもある。

[イラスト・写真]
表紙を構成する、もうひとつの大きな要素。全面に使う、一部分だけアップにして配置する、切り抜きで配置するなど、デザインに合わせてレイアウトする。

[あしらい]
伝えるべき主要な情報ではないが、本のデザインを成立させるために必要な雰囲気を演出する要素。

[発行日]
本の発行日を記入することもある。20XX年XX月XX日のほかにも20XX/XX/XX、20XX.XX.XXなど「/」や「.」を使う場合もある。

デザインの考え方と流れ

本の魅力を引き出すデザイン

　「本のコンセプトをきちんと表現できているか」「本の魅力を十分に引き出せているか」「やりたいことが実現できているか」これらは、表紙のデザインを考えるうえで特に大切なことです。同人誌の場合はクライアントがいないため、明確なオーダーがありません。だからこそ、自分の作品の魅力的な見せ方を自分自身で模索する必要があります。重要なのは内容（漫画、小説など）であって、表紙のデザインはあまり気にしないというストイックな創作スタイルも同人誌ならではなので、まったく問題はないのですが「よりたくさんの人に手に取ってもらいたい」「本としての質を高めたい」という想いがある場合、表紙のデザインにこだわるのも方法のうちだと思います。

　「本の魅力」という形のないものを形にしていくデザインの作業は、いったいどうやって進めていけばよいのか。この項目ではその考え方と流れのヒントを例を挙げながら解説していきます。

◉ やりたいこととやるべきことの取捨選択

同人誌のデザインは、「伝えたいこと」が正しく伝達されることのほかに、自分が「やってみたいこと」を実現するのも大切です。しかし、やりたいことばかり詰め込んでしまうと、本のコンセプトから逸れてしまったり、要素が多すぎて何を表現したいのかわからなくなってしまったりします。「やってみたいこと」が、本のコンセプトを表すのに向いているかどうかを整理し、取捨選択するのもデザインにおいて重要な作業です。

本の内容 学園を舞台にした青春ストーリー

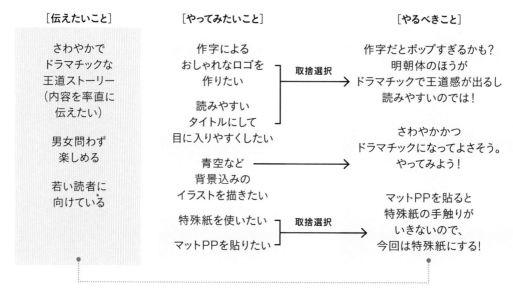

[伝えたいこと]

さわやかで
ドラマチックな
王道ストーリー
（内容を率直に
伝えたい）

男女問わず
楽しめる

若い読者に
向けている

[やってみたいこと]

作字による
おしゃれなロゴを
作りたい

読みやすい
タイトルにして
目に入りやすくしたい

取捨選択

青空など
背景込みの
イラストを描きたい

特殊紙を使いたい
マットPPを貼りたい

取捨選択

[やるべきこと]

作字だとポップすぎるかも？
明朝体のほうが
ドラマチックで王道感が出るし
読みやすいのでは！

さわやかかつ
ドラマチックになってよさそう。
やってみよう！

マットPPを貼ると
特殊紙の手触りが
いきないので、
今回は特殊紙にする！

このふたつが紐づくとよい表紙となる

◉ フォントの検討

まずはタイトルロゴに使うフォントの候補を並べてみましょう。ひとくちに「青春ストーリー」といっても、作品によってタイトルロゴの雰囲気はまったく異なります。今回の本はドラマチックな青春ストーリーなので、情緒を感じやすい明朝体を採用することにしました。

[ポップ体]　　　　　　　　[丸ゴシック体]　　　　　　　[明朝体]　これを採用！　[ゴシック体]

元気で力強い見た目になるが、かわいさに寄りすぎるかもしれない。

親しみやすい印象だが、ほっこりしたストーリーに感じられそう。

オーソドックスな書体なので王道感が出る。情緒も適度に感じられてよい。

明朝体と同じ理由で王道感は出せるが、少し固い印象になる。

◉ 色の検討

色は人の記憶に特に残りやすい要素です。感覚だけで決めるのではなく、見る人にどんな印象を与えたいか、よく考慮して決めるとよいでしょう。デザインができた時点で何通りかカラーパターンを作り、見比べながら検討することも多いです。

これを採用！

[ピンク色をメインにした配色]　[水色をメインにした配色]　[黄色をメインにした配色]　[青緑色をメインにした配色]

春らしいが、ピンクをメインにすると甘くなりすぎてしまう。恋愛などがメインだったらよい配色。

青空、制服、桜のイメージ。寒色がメインの配色だが、ピンクが入ることで適度なあたたかみを感じる。

グレーを効かせた、クールでスタイリッシュな配色。水色と黄色の組み合わせが夏らしい。

さわやかさに寄った配色。緑系の色は自然を想起させるので、穏やかなイメージとなる。

◉ 紙、表面加工の検討

紙や表面加工もデザインと同時進行で考えるとイメージを掴みやすくなります。下図では、PPの有無と紙の組み合わせで検討していますが、ほかにも箔押しや、変形断裁、カバーや帯の有無など、できることは無限大にあります。

[色の再現性と耐久性を重視]　[紙の質感を重視]　[色の再現性と紙の質感を重視]　これを採用！

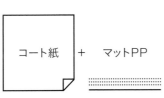 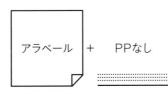 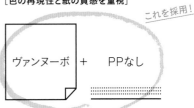

コート紙にPP貼りは安価で耐久性もあり、色の再現性も高い。しかし、よく見る仕様なため特別感が薄くなることも。できるだけコストを抑え、なおかつ安定した仕上がりにしたいときに向いている。

アラベールは繊細でやさしい手触りがある用紙。しかし、紙がインキを吸ってしまうため色がやや沈む。忠実な色の再現よりも、表紙全体をやわらかい印象にしたいときに向いている。

ヴァンヌーボはやわらかい風合いがありつつも、印刷の再現性が高い。今回は、色の再現性と紙の手触りを両方とりたいため、この紙を使用。耐久性はPP貼りに劣るが、特別感を優先させる。

文字の基礎知識

文字の基本を知ろう

グラフィックデザインとは、色や形によってイメージを視覚化する作業ですが、もちろん文字による伝達もなくてはならない要素です。タイトルロゴや小説の本文、漫画のセリフなどさまざまな場面で用いられる文字ですが、ここでは特に、タイトルでの扱いについて学んでいきましょう。まず、一定のルールでデザインされた文字のことを「書体」と呼び、書体として作られた活字のひと揃いを「フォント」と呼びます。活字とは本来、活版印刷に用いる金属製の字型を指しますが、近年ではパソコン上で文字を扱うことが主流なため、デジタル化されたデジタルフォントのことを「フォント」と呼ぶことが多いです。書体には、日本語による和文書体と、アルファベットなどの英語による欧文書体があります。さらに、デザインの違いによってさまざまな種類がありますが、代表的なものとして、角ばったデザインの「ゴシック体」、筆で書いたようなデザインの「明朝体」を覚えておくとよいでしょう。ちなみに、これは和文書体の呼び方で、欧文書体では「ゴシック体」に近いものを「サンセリフ体」、「明朝体」に近いものを「セリフ体」と呼びます。そのほかに、行書やスクリプト体、ポップ体などがありその種類は膨大です。

また、既存の書体を使う以外に、自分で文字を作り起こすこともできます。タイトルの文字をデザインすることで、より個性的なデザインに仕上げられます。いずれにせよ、扱う文字の形状によって作品のイメージは大きく左右されるので、イメージに合う書体を適切に選び、扱えるようになることが理想です。

◉ 和文

[明朝体] [ゴシック体] [行書・そのほか]

あ あ あ

◉ 欧文

[セリフ体] [サンセリフ体] [スクリプト体]

A A

明朝体やセリフ体に共通して見られる特徴として、縦の線幅が太く、横の線幅が細いことがあげられます。これにより、優雅で伝統的な見た目となっています。ゴシック体やサンセリフ体は、構成する線幅が近いことが多く、モダンでカジュアルな見た目です。

◉ 文字詰め

フォントを扱うときによく考えたいのが、「文字詰め」です。文字の間を詰めない「ベタ組み」の状態では、文字ごとに詰まって見えたり、空いて見えてしまいます。タイトルは表紙のなかでも特に目立つ部分なので、一文字一文字の間隔はバランスよく調整したほうがよいでしょう。また、タイトル全体の文字間隔を狭めたり、広めたりすることでも印象が変わります。タイトルを作成する際は、一文字一文字の文字間隔と、全体の文字間隔の両方を意識してみましょう。

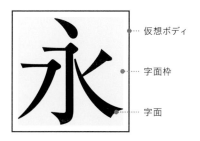

··· 仮想ボディ
··· 字面枠
··· 字面

和文書体は、「仮想ボディ」という正方形の枠のなかで設計されている。ベタ組は「仮想ボディ」同士がぴったりとくっついて並ぶため、一文字一文字の間隔が均等になる。

[ベタ組み]

同人誌のデザイン

文字と文字の間が空いて見える

[文字詰め]

同人誌のデザイン

少し詰める

[間隔を狭めたタイトル]

同人誌のデザイン

同人誌のデザイン

DOJINSHI DESIGN

DOJINSHI DESIGN

文字と文字が接するくらいに間隔を詰めると主張の強いタイトルになる。ここから文字の加工をして、よりロゴらしくしてもよい。

[間隔を広げたタイトル]

同 人 誌 の デ ザ イ ン

同 人 誌 の デ ザ イ ン

D O J I N S H I D E S I G N

D O J I N S H I D E S I G N

[約物の注意]

[全角括弧と半角括弧]

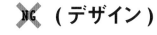 NG （ デザイン ）

OK （デザイン）

[ダブルクォーテーションの向き]

NG ”デザイン”

OK "デザイン"

半角括弧は欧文の高さに合わせているため、和文のタイトルでは必ず全角に。また、ダブルクオーテーションの形も「はじまり」と「終わり」で違うので注意。

間隔を広めにとるとゆったりして上品なタイトルとなる。おしゃれなデザインにしたいときに使えるテクニック。

色の基礎知識

色の力を利用する

同人誌の表紙のデザインは自由度の高さが魅力です。しかし、思い描いた世界観を作るためには、イラストを強調したり、タイトルを目立たせるための方法も知っておくと、デザイン表現の幅が広がります。目立たせる、あるいはなじませるなど、見え方の調整において色の力を利用するのは効果的です。この項目では色の基本と色が持つ印象の違いについて学びましょう。

デザインのまとまりをよくする方法のひとつに、要素のトーン（色調）を合わせる、というものがあります。トーンとは、色の明るさを示す「明度」と鮮やかさを示す「彩度」のバランスの組み合わせです。デザインをするときには基本的に全体を同じトーンで揃えると、違和感のない配色になります。逆に、あえて差し色として違うトーンのものを合わせると、お互いの存在を引き立てることができたりもします。自分でうまく配色できない場合は、次のページに紹介するような見本などを参考にしてみてもよいでしょう。

◉ 色の仕組み

[光の三原色]

光の三原色は、R（赤）、G（緑）、B（青）の3色からなり、それぞれが混ざったときに白になる。モニターなどは光で色を再現するため、RGBの3色で表現される。

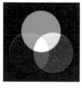

[色の三原色]

色の三原色ではC（シアン）、M（マゼンタ）、Y（イエロー）を混ぜると「黒に近い色」になり、K（スミ）を足して黒を表現している。インキで表現する場合は、基本的にCMYK（プロセスカラー）で表現する。

◉ 明度と彩度のバランス

色の明るさを明度、鮮やかさを彩度という。そして、そのふたつの要素を組み合わせたものをトーンと呼び、「ビビッドトーン（冴えたトーン）」、「ペールトーン（淡いトーン）」など、色のイメージを表現するときに使用する。

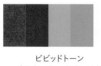

ビビッドトーン
（明度＝中、彩度＝高）

ペールトーン
（明度＝高、彩度＝低）

ダークトーン
（明度＝低、彩度＝低）

グレイッシュトーン
（明度＝中〜低、彩度＝低）

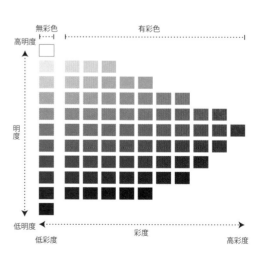

◉ 色で伝えられる印象

表紙全体の印象は、トーンのほか、配色、つまりは複数の色の組み合わせによってコントロールすることができます。使う色数を増やすと、うまくいけば目立って存在感のあるデザインとなりますが、雑多な印象にもなりやすくデザインの難易度としては高めです。そのため、使用する色の数は少ないほうがまとめやすく、扱いやすいとされています。イラストをデザイン要素として使う場合には、イラストに使われている色をタイトルの色にも持ってくると、統一感のあるデザインになるでしょう。ここでは、それぞれのイメージごとに3色の配色パターンをいくつか紹介したいと思います。自身の作品のテーマに合う配色はどんなものか考えてみましょう。

[ポップ]

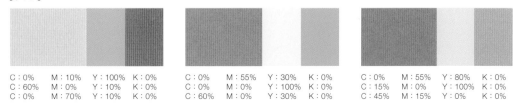

C : 0%	M : 10%	Y : 100%	K : 0%		C : 0%	M : 55%	Y : 30%	K : 0%		C : 0%	M : 55%	Y : 80%	K : 0%
C : 60%	M : 0%	Y : 10%	K : 0%		C : 0%	M : 0%	Y : 100%	K : 0%		C : 15%	M : 0%	Y : 100%	K : 0%
C : 0%	M : 70%	Y : 10%	K : 0%		C : 60%	M : 0%	Y : 30%	K : 0%		C : 45%	M : 15%	Y : 0%	K : 0%

[スタイリッシュ]

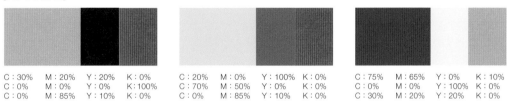

C : 30%　M : 20%　Y : 20%　K : 0%　　C : 20%　M : 0%　Y : 100%　K : 0%　　C : 75%　M : 65%　Y : 0%　K : 10%
C : 0%　M : 0%　Y : 0%　K : 100%　　C : 70%　M : 50%　Y : 0%　K : 0%　　C : 0%　M : 0%　Y : 100%　K : 0%
C : 0%　M : 85%　Y : 10%　K : 0%　　C : 0%　M : 85%　Y : 10%　K : 0%　　C : 30%　M : 20%　Y : 20%　K : 0%

[キュート]

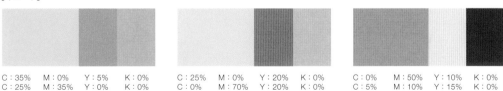

C : 35%　M : 0%　Y : 5%　K : 0%　　C : 25%　M : 0%　Y : 20%　K : 0%　　C : 0%　M : 50%　Y : 10%　K : 0%
C : 25%　M : 35%　Y : 0%　K : 0%　　C : 0%　M : 70%　Y : 20%　K : 0%　　C : 5%　M : 10%　Y : 15%　K : 0%
C : 0%　M : 35%　Y : 5%　K : 0%　　C : 0%　M : 30%　Y : 5%　K : 0%　　C : 40%　M : 60%　Y : 75%　K : 35%

[ナチュラル]

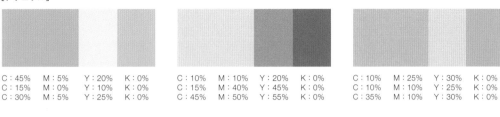

C : 45%　M : 5%　Y : 20%　K : 0%　　C : 10%　M : 10%　Y : 20%　K : 0%　　C : 10%　M : 25%　Y : 30%　K : 0%
C : 15%　M : 0%　Y : 10%　K : 0%　　C : 15%　M : 40%　Y : 45%　K : 0%　　C : 10%　M : 10%　Y : 25%　K : 0%
C : 30%　M : 5%　Y : 25%　K : 0%　　C : 45%　M : 50%　Y : 55%　K : 0%　　C : 35%　M : 10%　Y : 30%　K : 0%

[ダーク]

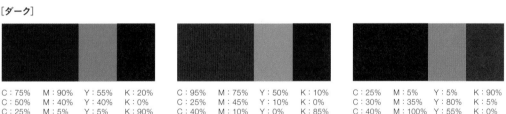

C : 75%　M : 90%　Y : 55%　K : 20%　　C : 95%　M : 75%　Y : 50%　K : 10%　　C : 25%　M : 5%　Y : 5%　K : 90%
C : 50%　M : 40%　Y : 40%　K : 0%　　C : 25%　M : 45%　Y : 10%　K : 0%　　C : 30%　M : 35%　Y : 80%　K : 5%
C : 25%　M : 5%　Y : 5%　K : 90%　　C : 40%　M : 10%　Y : 0%　K : 85%　　C : 40%　M : 100%　Y : 55%　K : 0%

レイアウトの基礎知識

しっかりと目的を伝えるレイアウト

レイアウトとは、文字、イラスト、写真などを決められた範囲内にバランスよく配置することです。これはデザインの根幹といってもいいほど重要です。たとえイラストやタイトルロゴが素晴らしかったとしても、レイアウトがうまくいっていないと魅力的には見えません。よいレイアウトをするためには、「キャラクターの表情をよく見せたい」「特徴的な文字組みでおしゃれにしたい」など、意図を明確にする必要があります。意図がよく伝わるレイアウトが、よいデザインの土台となるのです。下図では、「キャラクターを目立たせる」「欧文タイトルを大きく入れてスタイリッシュに見せる」という意図のうえで、うまくいっているレイアウトとそうでないレイアウトを比較していますが、同じ要素でも見栄えが違うことがわかります。

意図 ●キャラクターを目立たせたい　●欧文タイトルを大きく、 スタイリッシュに見せたい

［意図に沿っていないレイアウト］

［余白のバランス］
左上に微妙な余白があり、不安定な構図に。

［背景の色］
髪色と背景色が被り、キャラクターが目立たない。

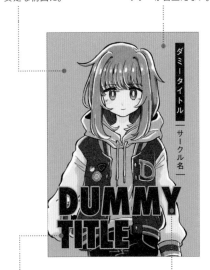

［文字のフチ］
文字の読みにくさを回避するためにフチを付けているが、野暮ったくなっている。

［文字の位置］
正面向きのキャラクターに対して、左揃えのタイトルはバランスがとりづらい。

［意図に沿ったレイアウト］

［余白のバランス］
顔をアップにして、中央に配置。よりキャラクターが目立つ構図に。

［背景の色］
キャラクターの色が映えるように薄いグレーに変更。緑色は差し色として中央に配置。

［文字のフチ］
文字のフチも気遣うことでデザイン要素として成立させられる。この場合は白と黒のコントラストが効いているため、悪い見え方ではない。

［文字の位置］
正面向きのイラストと合わせ、センター揃えに。二行にしてキャラクターと文字を挟むことにより、画面全体の一体感が生まれる。

◉ イラストの寄り引き

イラストを配置するうえで、キャラクターの寄り引きはレイアウトを大きく左右する要素のひとつです。引き（全身）で配置する場合はキャラクターのポーズやファッションを全体的に見せることができ、寄り（アップ）で配置する場合はキャラクターの表情をよく見せることができます。キャラクターの何をどれくらい見せたいのかを先に決めてイラストを用意すれば、意図にそったレイアウトが作りやすくなります。

キャラクターのポーズやファッションをよく見せたいときに向いている。余白が多いため、背景にタイポグラフィを敷くなど遊びを効かせることができる。

キャラクターの表情をよく見せたい場合は、腰より上を描いたイラストにするとよい。ぱっと見たときにキャラクターが視認しやすいレイアウト。

◉ タイトルの位置

下図は、タイトルを一行の横書きで配置した場合、位置による見え方の違いを比較しています。上に配置すれば真っ先にタイトルに視線がいき、下に配置すればビジュアル（キャラクター）のほうに視線がいきます。中央に配置するとイラストが正面向きであることもあいまって堂々としたたたずまいになります。商業誌の場合はタイトルが上部にあることが推奨されますが、同人誌の場合はそういった制約が少ないため、レイアウトさえ整っていれば自由な位置に置いて問題ありません。

キャラクターよりも先にタイトルに視線がいく。タイトルをはっきり見せることができるレイアウト。

タイトルとキャラクターの両方に視線がいく。中央の目立つ箇所にタイトルがあるため、堂々とした印象。

タイトルの見え方は控えめ。タイトルよりもビジュアル（キャラクター）が目を引く、ポスターのようなレイアウト。

イラスト・画像の基礎知識

印刷に適したデータ

表紙のデザインで使用するイラストや写真で気をつけたいのが画像解像度です。モニター上では、解像度が比較的低くてもきれいに表現することができますが、印刷の場合は使用サイズで300〜350dpiの解像度が推奨されています。解像度とは、1インチにつきどのくらいのドット数が入っているかを表すものです（下図参照）。解像度が低い画像をデザインの素材として使うと、イラストが荒く印刷されてきれいに

表現することができません。そのため、画像を使いたいサイズが明確になるようにラフを描き、実際に必要なサイズよりも少し大きめの画像を用意するとよいでしょう。

また、解像度のほかにも気をつけたいことがあります。それは、縮小すればするほど、線幅は細くなるということです。一般的に印刷で表現できる線の細さは0.1mm程度が目安とされているので、原寸より大きめで描いたものを縮小して使う場合は、描く線の太さも気をつけましょう。

◉ 解像度

1インチ（2.54cm）の幅に、ドットがいくつ並ぶかで決まります。Webサイトなどで表示される画像は通常72dpiとされています。この場合は、1インチに72ドット並んでいる、ということになります。印刷の場合は350dpi程度必要なので、1インチに350ドット並んでいるということです。

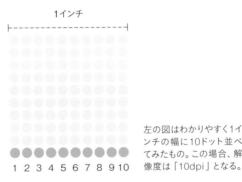

1インチ

1 2 3 4 5 6 7 8 9 10

左の図はわかりやすく1インチの幅に10ドット並べてみたもの。この場合、解像度は「10dpi」となる。

◉ 解像度によって異なる印刷の見た目

下図は、72dpi、150dpi、350dpiの解像度で印刷した場合の比較です。どのくらい印象が変わるか確かめてみてください。

[72dpi]

メールやPC画面上で確認するのには、軽くてちょうどよいサイズ。印刷では解像度不足でぼやっとした印象で印刷される。

[150dpi]

macのモニタや、ハイエンドモデルのモニタで画像を閲覧するときには、150dpiの画像がきれいに見える。印刷するのには、あまり向いていない。

[350dpi]

印刷するときに最適な解像度。原寸サイズで350dpiならば、きれいに表現することができる。ただし画像の容量は重くなる。

◉ イラスト・画像の加工

イラストや画像は加工して使うことも可能です。表紙では加工なしで使用し、裏表紙や、扉などでは加工した画像を使用するなどすると、同じイラストでも変化をつけることができます。下図はどれも画像編集ソフトで簡単にできる加工なので、ぜひ試してみてください。

[グレースケール]

イラストを無彩色にしたもの。1C印刷のときに使用することが多い。

[ハーフトーン]

イラストの色調をドットに変換したもの。表紙や扉など、変化をつけたいときに使用するとよい。

[シルエット]

着彩されたイラストの背景に敷いたり、PART1 No.01の作例のようにあしらいとしていれるなどさまざまな使い方ができる。

[線画]

イラストの主線を抽出したもの。線画を使用する際は、はじめから線と塗りのレイヤーを分けて描くと便利。

[色相の調整]

色違いやカラーパターンを作るときに役立つ。Photoshopでは［イメージ］→［色調補正］→［色相・彩度］で調整できる。

[2C変換]

色数を4色（CMYK）から2色に減らしたもの。この図ではMとYだけを使用している。色数が絞られ、レトロな雰囲気に。

Column 01 デザインに役立つツール

デザインをレベルアップさせる

　この項目では、よりよいデザインをするための手助けとなるツールを紹介します。たとえば、Adobe Illustratorはスムーズにデザインができるようになるグラフィックソフトで、フォントのライセンス製品は、より質の高いフォントを使用できるサービスです。紙見本や色見本などは、完成イメージを掴むために大いに役に立つでしょう。

　ただ、こういったツールはプロに向けている

ことが多いため、高額なものも多々あります。まずはソフトの無料体験版を試してみる、無料配布されているフォントを探す、必要なぶんだけの見本を購入してみるなど、無理のない範囲で少しずつ揃えていきましょう。なにより、日々デザインのことを意識して、美しいものやかっこいいものに触れることはデザインのレベルアップの一番の近道です。気に入ったデザインを資料としてストックするなど、楽しみながらデザインに触れれば、きっとよりよいデザインができるようになることでしょう。

◉ グラフィックソフト

グラフィックデザイナーやブックデザイナーが表紙をデザインするときによく使っているソフトは、Adobe Illustratorや Adobe InDesignです。InDesignは、文字を組んで誌面を制作するのに特化したソフトですが、Illustratorに比べて扱うデータの容量を軽くでき、操作性がよいのが特徴です。表紙はIllustrator、本文はInDesignなど使い分けることもよくあります。また、イラスト描画ツールであるCLIP STUDIO PAINTでも、基準を満たしていれば入稿データを作ることが可能です。気になるソフトがあったら、まずは無料体験版を試してみるとよいでしょう。

Adobe Illustrator
（https://www.adobe.com/jp/products/illustrator.html）

Adobe Photoshop
（https://www.adobe.com/jp/products/photoshop.html）

Adobe InDesign
（https://www.adobe.com/jp/products/indesign.html）

CLIP STUDIO PAINT
（https://www.clipstudio.net/）

◉ フォント

最近はパソコンにはじめから搭載されているフォントも多種多様で、それだけでことたりることがほとんどです。しかし、より質の高いフォントを使いたい場合は、フォントをライセンス契約することも視野に入れてもよいかもしれません。ただし、フォントのライセンス製品はプロのデザイナー向けに作られているため高額であることが多いです。まずはフリーフォントや買い切りのフォントなどから揃えるのがおすすめです。

「Morisawa Fonts」は株式会社モリサワが販売しているフォントのライセンス製品。（https://morisawafonts.com/）

「FONT FREE」はフリーフォントの投稿サイト。さまざまなクリエイターがフォントを配布している。（https://fontfree.me/）

◉ 各種見本

印刷所のサイトには紙や色の見本画像が載っていることが多いですが、モニターの画像と実物の印象は異なります。特に紙は、手触りや白色の差がモニター上ではわかりにくいため、見本を持っていると非常に便利です。蛍光色や金、銀などの特色も印刷所によって微妙に色が違うため、その印刷所のものを使用するのがおすすめです。加えて、箔押しなど特殊加工の見本もあると装丁のイメージがより膨らみます。

しまや出版では、各種見本や入稿のガイドブック、自社本などを取り寄せることができる。

◉ 資料を集める

デザインのアイデアを豊かにするためには、日頃から資料を集めることを意識するとよいでしょう。デザインをまとめた書籍やサイトはもちろん役立ちますが、日々の生活や、接する創作物の中で美しいと思うものを収集し、デザインするたびに取り出してみることも大切です。自分が美しいと思うもの、かっこいいと思うものは一体何なのか日頃から意識してみると、それがいつの間にか蓄積され、アイデアのヒントとなるのです。

PART 2

デザインの
アイデアと考え方

このパートでは、漫画、小説、技術書などそれぞれのカテゴリをイメージした架空の同人誌の作例を参考に、デザインのアイデアと考え方を解説します。実際にデザインしたときの流れもMAKINGとして掲載しているので、デザイナーがどういったことを考えながらデザインしているのかなども参考にすることができます。

タイトルロゴの効いた
ポップなデザイン

かわいいロゴが欲しいけれど、何もないところから作るのは難しい。そんなときに活用できるのが既存のデザイン書体です。こういった書体を使いこなせば、デザインの幅がぐっと広がります。この項目では、主にフリーフォントを使って、タイトルロゴが効いたデザインの作り方を紹介します。

◉ フリーフォント

ネット上では有料、無料問わず膨大なデザイン書体が配布されています。この中で、無償使用が許可されているものをフリーフォントといいます。こういった書体は個性的なものが多いため、タイトルロゴを作るときにとても役立ちます。商用利用が可能なもの、個人利用のみ可能なもの、クレジット表記が必要なもの、加工・変形不可なものなど、フォントによって利用規約が異なるため、必ず念入りに確認してから使用しましょう。

[さまざまなフリーフォント]

タイトルロゴに活用するとよさそうなフォントをいくつかピックアップした。どれも個性が際立っており、見ているだけでワクワクしてくる。こういったフォントを探す際は、フォント紹介サイトを利用すると便利。

[ラノベPOP V2（フロップデザイン）]

かわいいデザイン

https://booth.pm/ja/items/2328262/

[はろーはろー（グレイグラフィックス）]

かわいいデザイン

https://twitter.com/graygrpx/status/1224937478752092160

[しあさって（MODI工場）]

かわいいデザイン

http://modi.jpn.org/font_shiasatte.php

[マキナス Flat 4（もじワク研究）]

かわいいデザイン

https://moji-waku.com/makinas/

[せのびゴシック（MODI工場）]

かわいいデザイン

http://modi.jpn.org/font_senobi.php

[うさぎとまんげつのサンセリフ（Typingart & Co.）]

かわいいデザイン

https://typingart.stores.jp/items/
630829c47acd160432beef23/

[収録文字]

[うらら（グレイグラフィックス）]

かわいいでざいん

ひらがな
https://twitter.com/graygrpx/status/989784961908551680

[いろはモチ（MODI工場）]

かわいいデザイン

ひらがな／カタカナ
http://modi.jpn.org/font_iroha-mochi.php

[やわらかドラゴン（ヤマナカデザインワークス）]

可愛いデザイン

ひらがな／カタカナ／漢字／英数字／記号
http://ymnk-design.com/

フォントは収録されている文字数などに違いがあるので注意が必要。無料版ではひらがなとカタカナのみ、有料版では漢字や英数字を含むなど、区別があることも多い。左図のフォントは、「やわらかドラゴン」のみ有料フォント（収録文字を抑えた無料版は、同人活動のみ使用することが可能）。

◉ フォントの加工

前述したようにフリーフォントは個性的なものが多いので少し手を加えるだけでタイトルロゴを作ることができます。一文字づつ色を変えるだけでもポップな印象になりますし、フチを付ければ目を引くデザインとなります。また、癖のない明朝体やゴシック体とも組み合わせやすいです。怖がらずにいろいろな表現にチャレンジしてみてください。

[一文字ずつ色を変える]

[癖のない書体と組み合わせる]

[フチを付ける]

[ステンシル風にする]

[正方形や円で囲む]

◉ フォントとイラストをいかすレイアウト

タイトルロゴをどのようにレイアウトするかは表紙においてとても重要です。フチを付けて大きく配置するとインパクトが出ますし、小さく配置すると控えめでおしゃれなデザインとなります。先にレイアウトを決め、さまざまなフォントを当てはめながら一番合うフォントを探す方法も有効です。

[キャラクターの上にロゴを配置]

キャラクターの上にタイトルロゴを載せたレイアウト。左図は太めのフチ、右図は正方形で囲み、タイトルロゴがイラストに埋もれないように工夫している。

[余白にロゴを配置]

余白のあるレイアウトは、ロゴをすっきりと見せることができる。左図は小さく配置した控えめな見せ方で、右図は大きく配置したダイナミックな見せ方。

STEP 01 イラストの用意

イラストを描く前に、おおまかなレイアウトを決めておくと制作がスムーズに進みます。今回は、ラフの段階でポップなフォントを使うことと、背景に模様を入れて元気な印象にしようと考えました。イラストレーターさんに依頼する場合にも、こういったラフを作ることで、デザインの方向性をうまく共有することができます。

今回はイラストレーターさんに依頼した。ラフよりも躍動感がある素晴らしいイラストが完成した。

［ラフ］

［完成イラスト］

STEP 02 フォントの検討

イラストにさまざまなフォントを当てはめ、イメージに合うものを探していきます。今回は、線幅が太く、元気なイメージのフォントを中心に検討しました。どのフォントもイラストによく合っていますが、やわらかさと力強さを兼ね備えた「やわらかドラゴン」に決定します。

［ラノベPOP V2］

［うさぎとまんげつのサンセリフ］

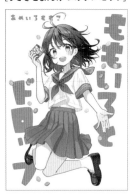

［やわらかドラゴン］

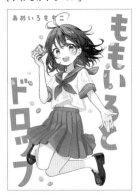

フォントはレイアウトに当てはめてみてはじめて印象がわかる。気になるフォントはいったんすべて配置してみるとよい。

STEP 03 配色の見直し

フォントが決まったところで配色を見直します。タイトルに合わせてピンクは必ず使うことに決め、甘くなりすぎないように水色と組み合わせることにしました。右図のどちらのパターンもよさそうですが、いったん「文字色＝ピンク」、「背景＝水色」で進めることにします。

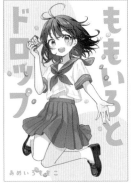
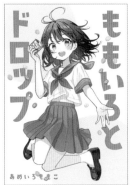

STEP 04 タイトルロゴの調整

レイアウトと配色が決まったので、タイトルロゴを調整します。文字を円で囲んだり、フチを付けたりしてみましたが、いずれもロゴの主張が強すぎたため、文字色を交互にするというシンプルな方法に落ち着きました。助詞の「と」だけ円で囲ってワンポイントを作ります。

[円で囲む]

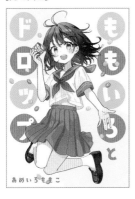

[フチを付ける]

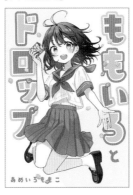

[色を交互に]

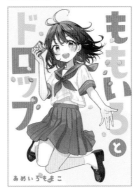

タイトルの見え方を比較。ロゴの主張をどれくらい強くするか冷静に見極めることが肝となる。

STEP 05 背景の検討

作品の世界観をより演出できるように、背景に手を入れていきます。ドットやストライプを使った案と、グラデーションの雲形を使った案を作ってみましたが、「キャラクターがジャンプしている＝空＝雲」と連想できたため、後者の案で進めることにします。キラキラした星も散らすことで、一気にファンシーな雰囲気になりました。

[ドット、ストライプ]

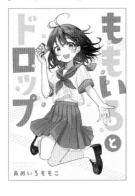

ドットやストライプはマスキングテープを想起させ、ガーリーな印象になる。

[グラデーション]

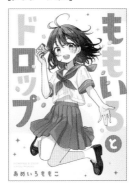

グラデーションの雲形が空を想起させ、ジャンプしたポーズとよく合っている。

STEP 06 フォントの微調整

すべてのフォントを「やわらかドラゴン」にしていましたが、著者名と助詞の「と」だけシンプルな明朝体に変更します。フォントを部分的に変えると、それだけでアクセントになります。背景の雲形とマッチするように「と」の丸い囲いをゆるくする微調整をして完成です。

文字を加工したシャープなデザイン

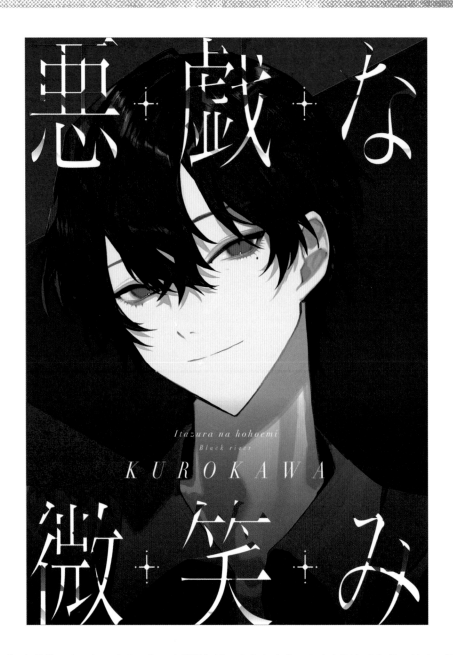

シンプルな書体でも、加工することで表情は無限に変化します。文字を細らせたり、斜めに傾ける
など、さまざまな工程を重ねることで、汎用的な書体がタイトルロゴらしくなっていきます。この
項目では、実践しやすい方法を用いたシャープなデザインの作り方を解説します。

◉ 明朝体の種類

一般的に、明朝体はやわらかくて上品な印象があります。しかし、明朝体には種類や太さが膨大にあり、実際の印象はさらに細分化されていきます。下図は、明朝体の種類やウエイト（太さ）をそれぞれ変えたデザインですが、一つひとつ微妙な差があることに気づくのではないでしょうか。このように、書体の特徴を細かく観察し、よりイメージに合った書体を選べるようになるとデザインのクオリティがさらに上がります。もちろん、ゴシック体にも同じことが当てはまります。

［ヒラギノ明朝／W6］ ［ヒラギノ明朝／W3］ ［A1明朝／Bold］

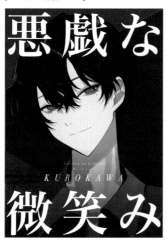 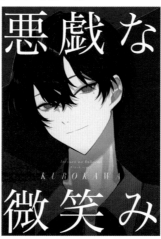 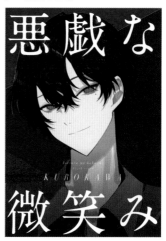

どれも明朝体という括りではあるが、ヒラギノ明朝は現代的でシャープに感じ、A1明朝は隅溜まりのニュアンスがあるためやわらかく感じる。

◉ 文字間隔によるバランスの調整

明朝体に限らず、文字を扱う際は文字間隔をどれくらい空けるかを考えたほうがいいでしょう。PART1 No.03でも説明したように、文字間隔を詰めると窮屈に、空けるとゆったりとした印象となります。それに加え、画面にバランスよく文字を配置するためにも文字間隔の調整は必要です。下図は「悪戯な」という三文字を配置している例ですが、文字間隔を空けることにより、画面の横幅に対して文字が均等に並んでいます。

［中途半端な文字間隔］

文字間隔を調整していない状態。左右に中途半端な空きができる。

［均等な文字間隔］

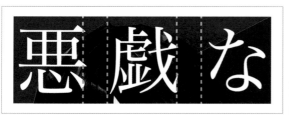

文字間隔を空けることで、横幅に対して文字が均等に配置される。

◉ 文字の加工

スタンダードな書体でも、加工をかけることで特有の雰囲気を出すことができます。今回は、明朝体に繊細でシャープな加工をかけた例を紹介します。文字を縦長に変形させる（長体をかける）とスマートな雰囲気になりますし、文字の線幅を細くしたり、斜めに傾けたりすると繊細で上品な雰囲気になります。さらに凝りたい場合は、文字にテクスチャを入れるのもおもしろいです。今回は、グランジのテクスチャを入れてより鋭利な印象に仕上げています。

［変形］

［加工なし］

悪戯な微笑み

［スマートな雰囲気］

悪戯な微笑み

長体をかける

［繊細な雰囲気］

悪戯な微笑み

長体をかける＋文字を細くする

［上品な雰囲気］

悪戯な微笑み

長体をかける＋文字を細くする＋斜めに角度をつける

左図はすべてヒラギノ明朝W6を使用しているが、加工をかけるごとに印象が変わっていく。

パスのオフセットをかけた字面

元の字面

Illustratorを使用する場合、パスのオフセットを使えば形状を保ったまま文字を細くすることが可能。上図は−0.1mmのオフセットをかけている。

［テクスチャ］

塗り：グランジ

悪戯

塗り：紫

悪戯

重ねる →

悪戯

Illustratorを使用する場合、グランジのテクスチャをスウォッチ登録すれば、簡単に加工を入れることができる。色のついた文字と重ねるなど、さまざまな表現も可能。消しゴムツールなどで文字の一部を消すことでも同じような効果が得られる。

◉ レイアウトのバリエーション

文字のレイアウトを変えることでさまざまなバリエーションが生まれます。ひらがなや欧文と組み合わせて使用してもよいですし、大胆に断ち切り、あしらいとして使うのもアイデアのひとつです。今回は、できるだけキャラクターの顔を避けてデザインしましたが、意図によっては顔に文字が被っても挑戦的でよい表紙になると思います。

[ひらがなや欧文の組み合わせ]

タイトルを横に倒して入れるアイデア。ひらがなや欧文を横組みでいれることにより画面に動きを出している。

[大胆な断ち切り]

文字を大胆に断ち切ることで、グラフィカルなあしらいとなる。断ち切ることにより視認性が失われるので、しっかりと読めるタイトルを必ずどこかにいれる。

STEP 01 タイトルの配置

今回はキャラクターの顔に被らないように、タイトルを上下に振るレイアウトで進めます。シャープな印象にしたいため、この時点で明朝体を使うことを決め、長体もかけます。「笑」の文字は喉元の色に溶けて読みにくくなってしまいましたが、背景と同じ色のグラデーションを敷くことで、くっきりと見えるようになりました。

 → →

明朝体を上下に配置。 明朝体に長体（70％）をかける。 下部にグラデーションを敷くことで「笑」の視認性をあげている。

STEP 02 背景の検討

画面に動きを出すために、背景に色面を入れます。いくつかパターンを作りましたが、縦ストライプは上から下への視線誘導が強く、円は中央に注目がいきすぎる、グラデーションはやや不穏な雰囲気です。三角形を敷くと、適度に動きがありシャープさも増したため、この案で進めることにします。

[ストライプ]

[三角形]

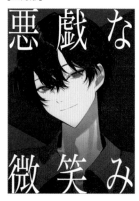

[円]

[グラデーション]

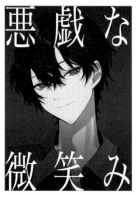

シンプルなグラフィック（色面）を入れるだけでも画面に動きが出る。

STEP 03 タイトルロゴのディテール

作品の世界観をより演出できるように、タイトルロゴに手を入れていきます。前述した手法で文字にテクスチャを入れますが、今回は下に敷く色文字をグラデーションにします。これにより、文字の色が強くなりすぎず、イラストになじみやすくなります。さらにパスのオフセットをかけ文字を細くします。

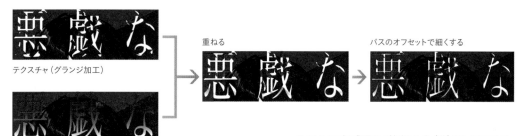

テクスチャ（グランジ加工）

グラデーション

重ねる → パスのオフセットで細くする

タイトルロゴに背景から抽出した色（紫）をいれることで、デザイン全体に一体感が出る。

STEP 04 あしらいの追加と調整

さらに雰囲気が出るよう、あしらいを追加していきます。タイトルの間に十字の光のようなあしらいを入れることにより、キャラクターのミステリアスな印象が引き立ちました。著者名とサークル名の欧文はアクセントになるようにイタリック体にしています。

あしらいは十字と四角形を組み合わせて作成。

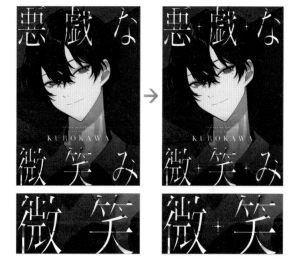

[Didot/Regular]　　[Didot/Italic]　　[Didot/Italic（長体80%）]

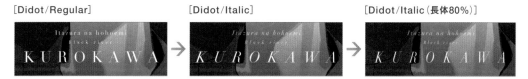

繊細でシャープなデザインには、BodoniやDidotなどセリフが細い書体（ヘアラインセリフ）がよく合う。今回はDidotのイタリック体に80%の長体をかけて使用した。

PART 2

デザインのアイデアと考え方

背景をいかした情緒的なデザイン

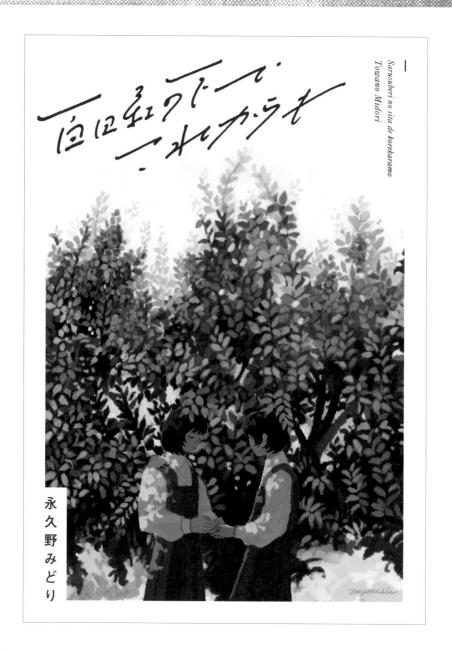

走り書きのタイトルは誰かが残した書き置きのようで、物語性を強く感じさせます。背景の描き込まれたイラストとの相性もよく、情緒を演出したいときにぴったりです。手書きロゴの作り方や、背景をいかすコツをつかんで、切なくもあたたかみのあるデザインを作ってみましょう。

◉ ペンによるニュアンスの違い

手書きのタイトルロゴは紙とペンさえあれば書けるため、Illustratorなどで一からロゴを作るより取り組みやすいです。使用するペンは特別なものでなくてもよく、どこにでも売っているサインペンやマーカーで問題ありません。何通りか試し書きをしてみて、イメージに合うものを探してみましょう。

［サインペン］

［マーカー］

［ボールペン］

［筆ペン］

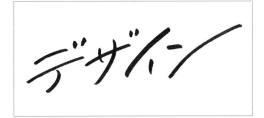

ペンごとに太さやニュアンスはもちろん、書きやすさが違うことにも気づく。いろいろなペンを試してみて、自分の手にあったものを見つけるとよい。もちろん、デジタルのほうが慣れている場合はペンタブを使ってもOK。

◉ デザインにあった手書き文字

重要なのは文字の雰囲気がデザインに合っていることです。かわいいデザインには丸っこい文字を、スマートなデザインには軽やかな文字を書くことなど、普段の筆跡とは違う字が必要になることもあります。その場合はイメージする筆跡に近い文字の資料を集め、観察してみると特徴を掴みやすいです。

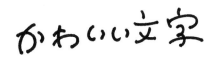

かわいい字が欲しい場合は字がかわいい人に書いてもらう、たどたどしい字が欲しい場合は子どもに書いてもらうなど、人に頼むという方法もある。

◉ 手書き文字のくずし方

文字をバランスよくくずすことで、ただの"手書き文字"から"手書きロゴ"にステップアップさせることができます。文字の一部を長くしたり、大きさに差をつけることは特に有効で、一気に雰囲気がでます。字のうまさを意識するよりも、自分の感性にしたがったほうがよいロゴになるため、まずは肩肘をはらずにのびのびと書いてみるとよいでしょう。

[字の一部を伸ばす、ひらがなを小さくする]

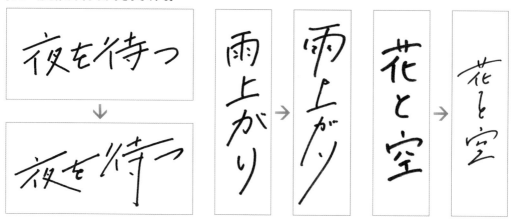

伸ばした部分はできるだけ角度を揃えたほうがまとまりがよくなる。

[音引きを伸ばす]

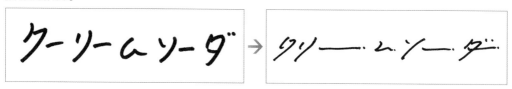

少し極端なくらい音引きを伸ばすと、それだけで特徴になる。

[ひらがなのバリエーション]

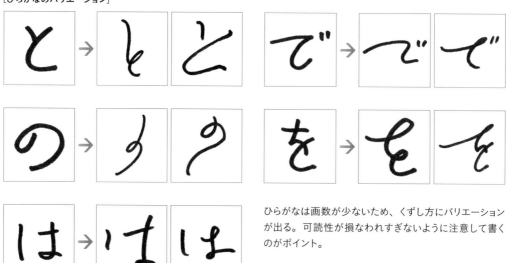

ひらがなは画数が少ないため、くずし方にバリエーションが出る。可読性が損なわれすぎないように注意して書くのがポイント。

◉ 背景をいかすレイアウト

手書きのタイトルロゴは、既存のフォントに比べてイラストに埋もれやすいため、レイアウトに工夫が必要です。白地を使うのは特に効果的で、フレームを付ける、グラデーションやオブジェクトを敷くなど、さまざまな方法があります。いずれも、白地ががわざとらしくならないように気遣ってレイアウトしましょう。

[フレームに収める]

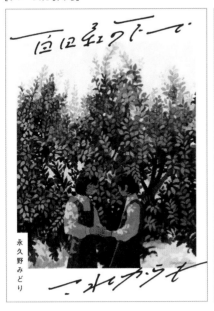 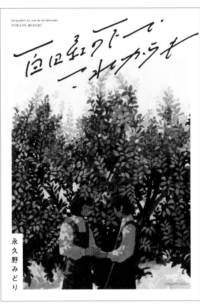

フレームに収めると、イラストがすっきりと見えて品がよくなる。著者名はフレームに収めて、イラストを邪魔しないようにする。

[グラデーションやオブジェクトを敷く]

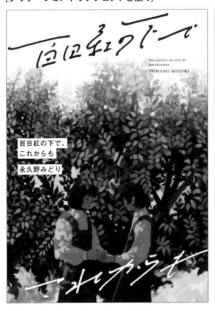 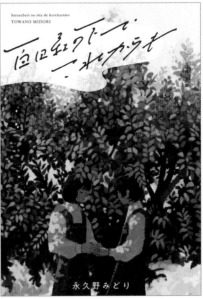

左図は上部にグラデーションを、右図は雲のようなオブジェクトを敷くことで文字を読みやすくしている。少し透過させ、イラストとのなじみをよくすることがポイント。

STEP 01 手書きタイトルを書く

まずは紙とペンを使ってタイトルを書きます。どれくらい文字をくずすのか、縦書きにするのか、横書きにするのかなど完成系をイメージしながら何通りか書いてみるとよいでしょう。試行錯誤の結果、全体的に平たくくずした文字が気に入ったため、スキャンします。スキャンの解像度は、実際にレイアウトするサイズに変換したときに350dpiになる程度でOK。書いたサイズよりも大きく使う可能性がる場合は高解像度でスキャンしましょう。

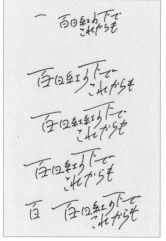
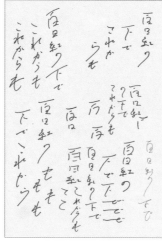

A4用紙に試行錯誤しながら文字を書いていく。使うかわからなかったが、縦書きも試している。

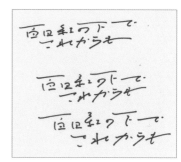

平たく書いた文字。一番下の字をベースに進めることにした。

STEP 02 画像データをベクターデータに変換する

Illustratorを使用する場合は、スキャンした画像データをベクターデータに変換したほうが扱いやすいです。まず、Photoshopの[イメージ]→[色調補正]→[トーンカーブ]でコントラストをつけます。これにより、紙の色が白く飛び、黒が明瞭になります。さらに[選択範囲]→[色域指定]で黒文字の選択範囲を作り、[パス]のパネルで作業用パスを作成。次に[ファイル]→[書き出し]→[Illustratorへのパス書き出し]をします。これにより、画像データからベクターデータ(AIデータ)が生成されます。

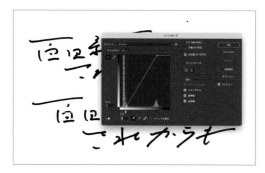

コントラストをつけると黒が明瞭となり、扱いやすくなる。Photoshopなど画像編集ソフトでデザインをする場合は、ベクターデータにせずこのまま使用してよい。

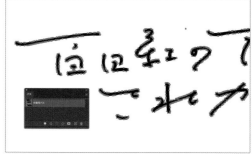

Photoshopで作業用パスを作れば、[Illustratorへのパス書き出し]機能でベクターデータ(AIデータ)を生成できる。

STEP
03 文字の形を調整

スキャンしたままの状態だと、文字間隔がばらついていたり、ベースラインが揃っていなかったりするため、調整する必要があります。この調整により文字全体に統一感が出て、ぐっとタイトルロゴらしくなります。今回は、文字全体をさらに横に伸ばしたうえで、斜めに角度をつけ、走り書きらしさを強めました。フレームに収めることで、ロゴだけでなくイラストもすっきり見えるレイアウトになっています。

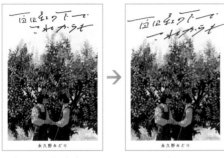

手書きのロゴに角度をつけることにより、水平なフレームに対するメリハリが生まれる。

スキャンしたままの状態。文字間隔やベースライン（青点線）が整っていない。

差し替え

文字間隔とベースラインを整え、全体的に横に伸ばす。「こ」は平たい形のものに差し替える。

[シアーツール]で斜めに角度をつけると、走り書きらしさが増す。ここでもベースラインが揃うように気をつける。

STEP
04 レイアウトの調整

ロゴの形が整ったら、そのロゴが一番映える位置を検討します。画面の横幅いっぱいに置くと、ロゴの繊細さと大きさのバランスが中途半端であまりよくありません。解消するため、ロゴを全体的に小さくし、左に寄せます。これにより、画面全体が引き締まり、デザインが上品になりました。あしらいの欧文を右上に置き、著者名はその対角線上（左下）に移動させてバランスをとります。

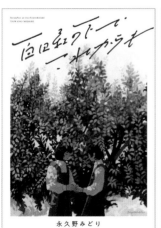

ロゴをきゅっと小さくすることにより、余白が効いたデザインに。

フレームを拡張することで違和感なく著者名を収めることができる。

あしらいを使用した
スタイリッシュなデザイン

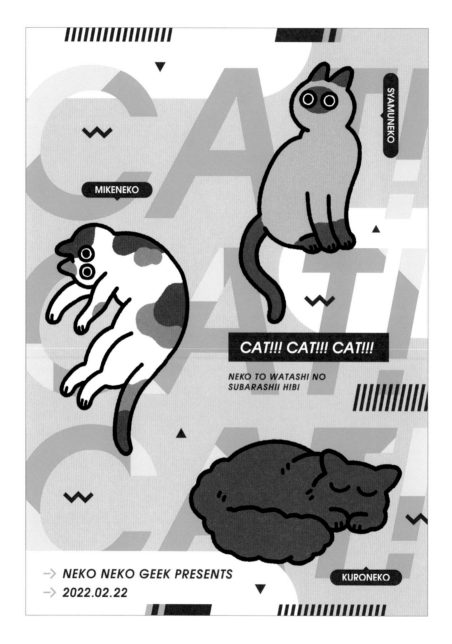

「あしらい」とは、デザインを演出する飾りのことです。オブジェクトを散りばめたり、細かい情報をいれたりすることにより、にぎやかながらも統一感のあるデザインができあがります。さまざまな種類のあしらいをバランスよく組み合わせて、デザインをスタイリッシュに仕上げましょう。

◉ あしらいの種類

下図はさまざまなあしらいを使用したデザインですが、観察すると役割の違うあしらいを組み合わせていることがわかります。タイトルを際立たせるためのあしらい、背景に動きをつけるためのあしらい、アクセントとして散りばめているあしらい、表紙全体を引き締める細かい情報のあしらいなどです。このように、あしらいの役割をよく意識し、必要なものを適切に使うとよいでしょう。

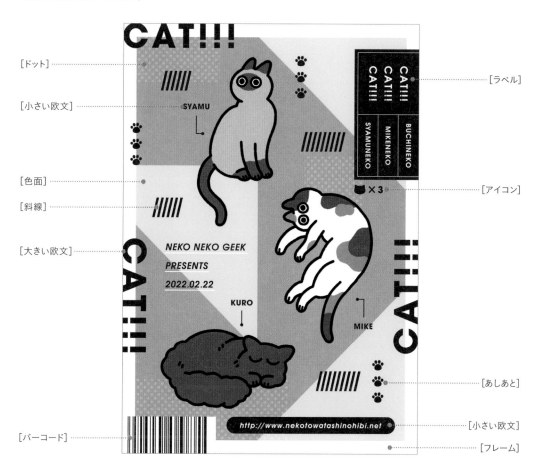

[タイトルのあしらい]

[大きい欧文] [ラベル]

欧文タイトルを大きく入れると一気にスタイリッシュな雰囲気に。タイトルをラベル風にするとパッケージのようなデザインになる。

[背景のあしらい]

[色面] [ドット] [フレーム]

画面に動きを出したいときは、三角形や円などグラフィカルな色面を敷くとよい。ドットなど模様を入れるときは目立ちすぎないように注意。また、フレームに収めると画面がすっきり見える効果がある。

[散りばめるあしらい]

[あしあと] [斜線]

小さなオブジェクトを全体的にちりばめることでアクセントになる。ばらつきを抑えるために大きさや向きを揃えるとよい。

[情報のあしらい]

[小さい欧文] [バーコード] [アイコン]

内容やイラストに関連する文字要素もあしらいとして活用できる。架空のバーコードやアイコンは遊び心のあるあしらいのひとつ。

◉ あしらいの組み合わせ

前述したあしらいを組み合わせることで、どう印象が変わるのかを見てみましょう。左図は散りばめるあしらいだけなので単調ですが、中央図は白い色面（背景のあしらい）を足しているので画面全体に動きが出ました。さらに、タイトルのあしらいと、情報のあしらいを追加して、画面全体を引き締めたのが右図です。このように、役割の違うあしらいを組み合わせることで、画面にメリハリを生むことができます。

[散りばめるあしらい]

[散りばめるあしらい]＋[背景のあしらい]

[散りばめるあしらい]＋[背景のあしらい]
＋[タイトルのあしらい]＋[情報のあしらい]

◉ 奥と手前を意識する

あしらいを使いこなすコツのひとつが、奥と手前の関係を意識することです。左図は、白い色面と欧文をすべて猫の奥に配置しているため、猫が一番手前にいるように見えています。しかし、右図は欧文を猫の上に載せているため、見え方が立体的です。このように、あしらいは背面に敷くだけでなく、イラストの手前に置くことで奥行きのあるデザインとなります。

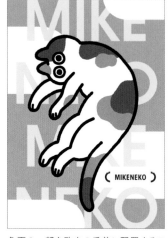
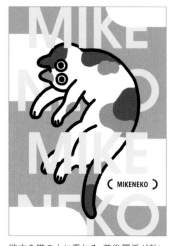

欧文も白い色面もすべて猫の奥に配置。背景的な見え方。

色面の一部を欧文の手前に配置することにより、奥と手前の関係が生まれる。

欧文を猫の上に重ねる。前後関係が効いたおもしろいデザインに。

◉ 文字とあしらい

あしらいとして使う文字要素は、線や矢印、アイコンなどと組み合わせることで、より情報らしく見せることができます。下図のように、線で区切るとデータ的な見え方になりますし、長めの欧文と組み合わせると海外のパッケージのような雰囲気がでます。ちなみに、あしらいで入れるテキストに読ませる意図はありませんが、あまり関係のないものを入れても不自然になるため、本の内容に関連する要素にしたほうがよいでしょう。

[線で区切る]

[細かい欧文と組み合わせる]

[矢印をいれる]

[アイコンと組み合わせる]

◉ 繰り返しのデザイン

あしらいを使ったデザインのパターンとして、デザインを繰り返してレイアウトするという方法があります。下図のようにタイトルをラベル風にすると、製品が並んでいるように見え、モダンな印象となります。上下でデザインが切れても構いませんが、中央部分など読みやすい箇所にしっかりタイトルを入れることを意識しましょう。

お菓子や化粧品などのパッケージを参考にするとアイデアのヒントになる。

配色の検討

今回はイラストに対して余白の面積が広いため、背景色がキーとなります。はじめは猫の色を邪魔しないようにペールトーンを背景色にしていましたが、やや地味なためほかの色も検討してみます。黄色は元気があってよさそうでしたが猫よりも背景色が目立つため不採用。グレーにすると猫の茶色がうまく引き立ったのでこの色をベースに進めます。

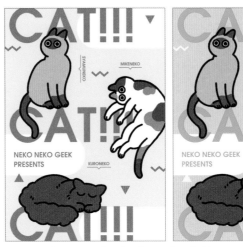

ペールトーンは猫の色を邪魔しないが、やや地味な印象。

白い色面を敷くことで、背景色が濃くても抜け感が出る。この時点で散りばめるあしらいをざっくりといれて配色バランスを検討。

レイアウトとあしらいの見直し

配色が決まったところであしらいを試行錯誤してみます。しかし、三毛猫と「!!!」が被って画面がごちゃついているせいか、どのあしらいを入れても散漫な印象になってしまいました。レイアウトを見直す必要があると考え、猫の位置を入れ替えて欧文を画面いっぱいに配置。さらにタイトルや吹き出しに黒をいれることで画面全体を引き締めます。黒のあしらいは主張しすぎる懸念がありましたが、イラストの主線が黒いため、うまくバランスがとれました。

欧文を画面いっぱいに敷く。
あしらいなので「!」はひとつに省略。

吹き出しを黒に変更。

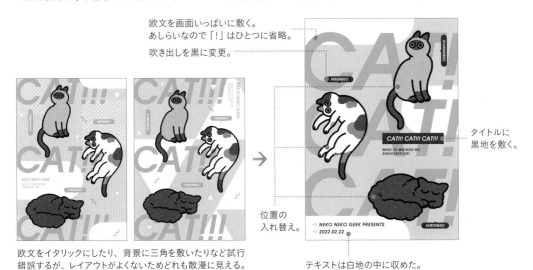

タイトルに
黒地を敷く。

位置の
入れ替え。

欧文をイタリックにしたり、背景に三角を敷いたりなど試行錯誤するが、レイアウトがよくないためどれも散漫に見える。

テキストは白地の中に収めた。

03 散りばめるあしらいを追加

レイアウトがほぼ決まったので、アクセントとなるあしらいをいれていきます。今回は、ジグザグ、三角形、斜めの長方形、斜線と、直線で作るあしらいで統一しました。散りばめるあしらいは小さいながらも目立つため、数を入れ過ぎないことがポイントです。ばらつきを抑えるため、大きさや向き、角度や数もできるだけ統一させるとよいでしょう。

[ジグザグ]

[三角形]

三角形は上向きと下向きを各2つずつ、計4つ入れる。ジグザグも同じく4つ入れる。

[斜線]

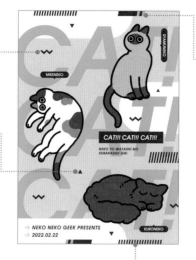

目の細かいあしらいを入れることでさらに画面が引き締まる。

[斜めの長方形]

塗りの面積が広く主張が強いため、上下に2つだけ入れる。

角度を背景に入れている「CAT!」の「!」と揃えている。

04 差し色の調整

グレーと青緑の配色はクールな印象に寄りすぎるため、黄色を差し色に入れていきます。背景の中央部分を黄色にしたり、「CAT!」を青緑と黄色の交互にしてみましたが、いずれも黄色が目立ち過ぎてしまいました。最終的には部分的に「CAT!」を黄色にする方法に落ち着きます。適度に差し色が入ったバランスのよい画面となりました。

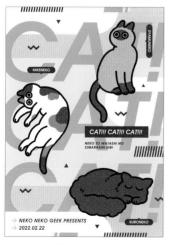 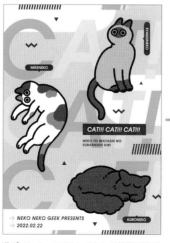 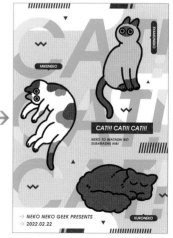

この2枚は、黄色が差し色にしては目立ち過ぎている。アクセントとして機能させるためには、もう少しさりげなく入れたほうがよい。

部分的に「CAT!」を黄色にすることで適度なアクセントとなった。

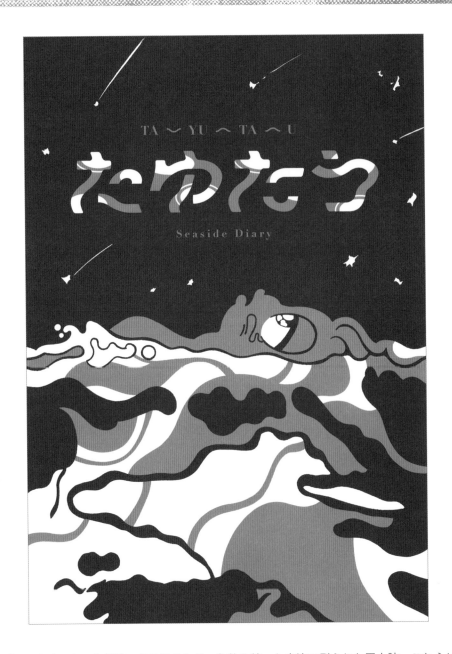

リソグラフやオフセット印刷の多色刷りなど、色数を絞った方法で刷られた同人誌。これらは色鮮やかで、特有のクラフト感があるため、挑戦してみたい人も多いのではないでしょうか。この項目では配色のポイントなどを通して、フルカラー印刷とは一味違ったデザインを解説します。

◉ 色数による見え方の違い

まず、色数による見え方の違いを比べてみましょう。1色に絞ると濃淡の変化しかつけられないため単調な印象に、2～3色では色相に差をつけられるため色のハーモニーが生まれます。4色使えば細かい色分けができますが、フルカラー印刷と印象が似てしまいます。フルカラー印刷がリッチであることに比べ、クラフト感の持ち味は少ない色数の取り合わせでもあるため、色は2～3色に絞るとよいでしょう。

［1色］

色の濃淡の差しかつけられないためシンプルな印象になる。紙の白と紫で見た目には2色。

［2色］

色相差が付くため、色のハーモニーが生まれる。紙の白もよく効いた状態。

［3色］

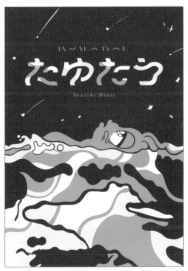

黄色がよいアクセントとなっている。ロゴの色を交互にするなど、デザインの幅が広がる。

［4色］

カラフルな表現が可能だが、色数を絞ったデザインとしての特徴は薄れる。

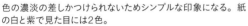

◉ イラストのイメージと配色

配色とは、2色以上の色をバランスよく組み合わせることですが、同時に、見る人に与えたい印象をよく考える必要があります。たとえば、ベースカラーを「紫」とした場合、「明るい紫」「暗い紫」「赤紫」「青紫」と、それぞれ感じ方は異なりますし、それに調和するサブカラーも変わってきます。下図は、一番面積が広い部分をベースカラー、そのほかをサブカラーとして、2色の配色を検討している例です。今回のイラストには一体どんな色が合うのか、見比べて考えてみましょう。

[ベースカラーの検討]

 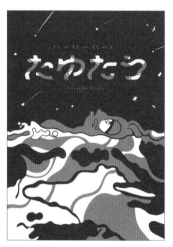 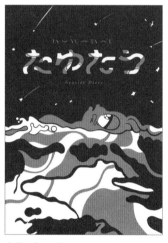

暗い紫は、夜空の印象が強まる。オレンジとのコントラストも強いため、夜空と海の深さが際立つ。

赤紫の海はあたたかそうに見える。オレンジとのなじみもよいため、穏やかな海の印象に。

青紫は左の2枚に比べて見え方がニュートラル。オレンジとは適度な調和が生まれている。

[サブカラーの検討]　　　　　　　　　　　　　　　　　　　　　　　[比率]

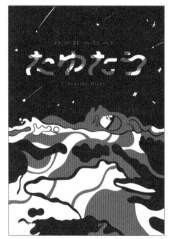 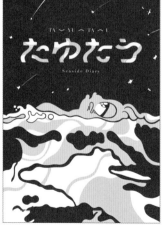 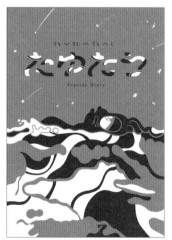

ベースカラーを青紫に決めて、サブカラーを変えみる。ピンクは青紫となじみがよいため、やわらかい印象。逆に、黄色は青紫の反対色なので冴え冴えした印象に。

オレンジのほうが彩度、明度が高いため、面積を増やすとバランスが悪くなる。2色の面積の比率も重要なポイント。

◉ バランスのよい配色

配色のバランスがとれていないと、イラストの見え方が悪くなったり、タイトルの可読性が損なわれたりなど、さまざまな不都合が生じます。下図は配色のうまくいっていない点を解消している例ですが、どれも彩度、明度、色相を見直していることがわかります。このように、配色において彩度、明度、色相のバランスはとても重要なため、よく意識するとよいでしょう。

[ビビッドトーン同士による
　ハレーションの解消]

高彩度（ビビッドトーン）同士の配色は、ハレーションという目がチカチカする現象がおきてしまうことがある。そういった場合は、全体的に少し落ち着いたトーンに調整すると目にやさしい配色となる。

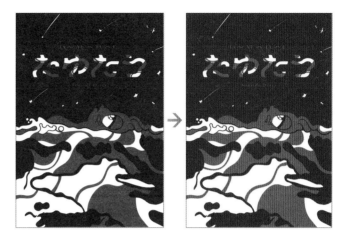

[ペールトーン同士による曖昧さの解消]

淡い色（ペールトーン）同士の配色は、明度に差がないため全体的にぼんやりしてしまう。こういった場合は、片方の色を暗くすることでコントラストをつけるとよい。

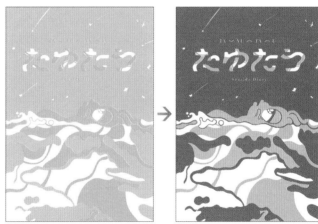

[同系色同士による地味さの解消]

同系色同士の配色は安定するが、やや地味な印象となることが多い。思い切って無彩色を入れると、紫が際立ってシャープな印象に。ちなみに、グレーを特色の銀色に置き換えると、さらにデザイン性が高くなる。

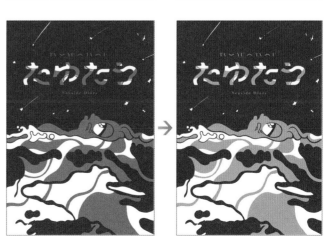

STEP
01 イラストに調和するタイトルロゴ

今回のイラストは夜空のスペースを広く空けたので、そこにタイトルロゴを配置します。まず明朝体、ゴシック体を置いてみましたが、イラストとタイトルの一体感を出したかったため、波のようにゆらゆらした書体を作成。イラストによく調和しそうだと感じたため、この書体の形を詰めていくことにします。

[明朝体]　　　　　　　　　[ゴシック体]　　　　　　　　[作成した書体 (ラフ)]

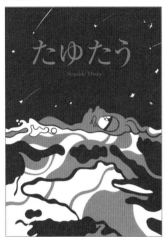

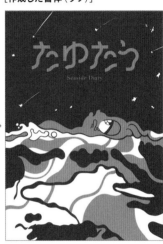

明朝体もゴシック体もイラストに対してやや固いと感じたため、もっとイラストに調和する方法を探ることに。

波のイメージに合わせて、ゆらゆらした書体をざっくりと作ってみる。

STEP
02 タイトルロゴの形を整える

上記のラフの時点だと形がいびつなので、グリッドを敷いて整えていきます。こういったやわらかい文字を作る際は、ルールを決めて手癖が入りすぎないようにすることがポイントです。今回は、線幅が同一の直線と円弧の組み合わせだけで作っていきます。

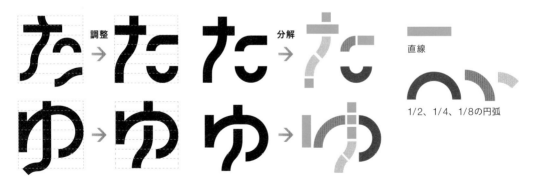

ラフの時点だと形がいびつなので、線幅を基準としたグリッドを敷いて形を整える。

手癖が入りすぎないように、直線と円弧のみというシンプルなルールで作成した。

03 タイトルロゴのディテールを詰める

STEP02の段階で文字の形は整いましたが、直線と円弧で構成しているため、やや機械的な印象です。少し有機的にしたほうがイラストに合うため、加工をかけてディティールを調整します。全体的に平たくし、角を丸くすると、エッジがとれて雰囲気がやわらぎました。最後に、[ワープ加工]をかけることでゆらゆらした印象を強めます。

加工なしの状態だとかっちりしすぎている。

少し平たく調整（垂直85％に平体をかける）。

角を丸くする（Illustratorの[角を丸くする]と、[パスのオフセット]を使用）。エッジが取れて印象がやわらかに。

ワープ加工（Illustratorだと[効果]→[ワープ]でさまざまな加工がかけられる。今回は[ワープ：旗]をかけている）。

STEP
04 タイトルロゴの色を調整する

最後にタイトルロゴの色を調整します。オレンジだと目立たず、白だと浮いてしまうため、オレンジをベースに白で波紋のような模様を入れることに。このように、イラストから抽出した要素をデザインに入れこむ手法はデザインとイラストの一体感を高めるためにとても有効です。

オレンジのベタ1色。　　波紋のような模様を入れる。

重ねる

オレンジよりも白のロゴのほうが目立つが、画面の中でやや浮いている。このふたつの間をとりたい。

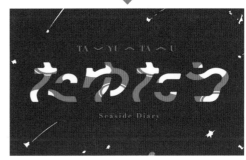

最後にあしらいを調整する。「Seaside Diary」の字間を空け、「TA YU TA U」の字の間に曲線を入れることで細部までゆったりとした雰囲気に。

画像をレイアウトした興味をそそるデザイン

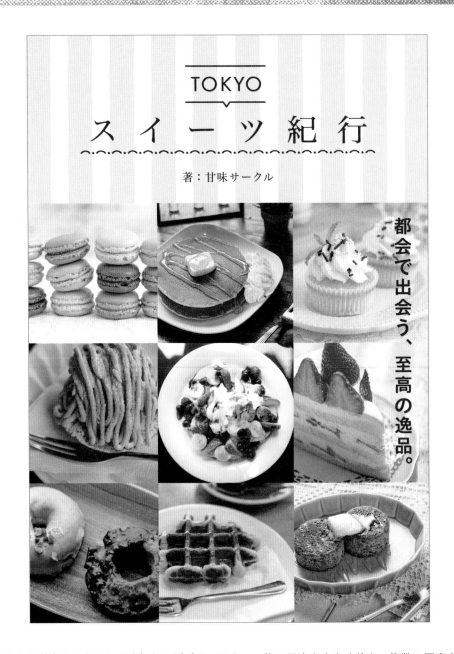

写真で本の内容をわかりやすく伝えるデザインです。一枚の写真を大きく使う、複数の写真を組むなど、レイアウトの方法はさまざま。写真を美しく組むことや、タイトルやキャッチコピーのスペースを適切にとることで、写真も文字も同時にいきるデザインができあがります。

◉ タイトルのスペースを確保する

写真をメインで見せたい場合、タイトルはどのように配置するとよいでしょうか。まず、写真を全面に敷いたレイアウトですが、これは写真をのびのびと見せられる利点ある一方、写真自体に余白がないとタイトルの置き場に困る場合があります。文字にフチを付けるという方法もありますが、煩雑な見え方になってしまうことがあるため、避けたほうが無難でしょう。そんなときに役立つのが、画面を分割したレイアウトです。写真のスペースとタイトルのスペースを分けることにより、どちらの要素も明瞭に見せることができるのです。この方法だと、写真の枚数が多くてもすっきりと見せることができます。

[**写真を全面に敷いたレイアウト**]

 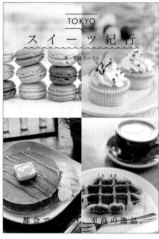

写真自体に余白があれば、タイトルをすんなりと入れることができる。

写真自体に余白がないと、タイトルの置き場が難しくなる。写真の枚数が多い場合は、特に工夫が必要。

[**写真とタイトルのスペースを分割したレイアウト**]

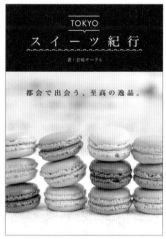 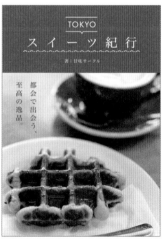 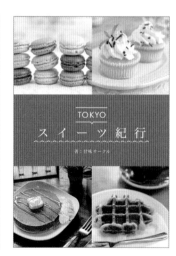

タイトルを入れるスペースが確保されるため、どんな写真も当てはめることができる。

◉ 写真の枚数による印象の違い

レイアウトが同じでも、使用する写真の枚数によって表紙の印象は変わります。スイーツを紹介する本だと、写真が一枚の場合はスイーツがもたらす優雅な時間を感じさせることができ、写真が複数枚の場合はたくさんのスイーツ情報が載っていることをアピールできます。本のコンセプトによって、写真を何枚使用するかを検討してみるとよいでしょう。

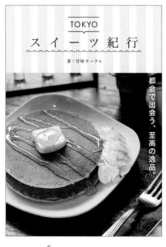 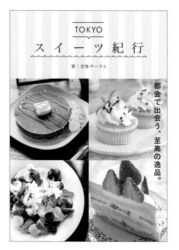 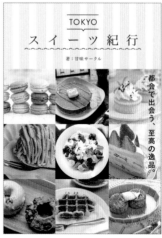

ゆったり ⟵　　　　　　　　　　　　　　　　　　　　⟶ ぎっしり

スイーツのもたらす優雅な時間を感じさせるデザイン。

スイーツ情報がたくさん載っていることをアピールできるデザイン。

◉ さまざまな写真のレイアウト

リズムをつけて写真を自由な位置に散りばめれば、より楽しげに見せることができるでしょう。トリミングは、四角形だけでなく、円形やラフなカッティングなどさまざまな方法があります。また、写真の一部を切り抜く方法は、表紙にワンポイントを作るテクニックとして有効です。

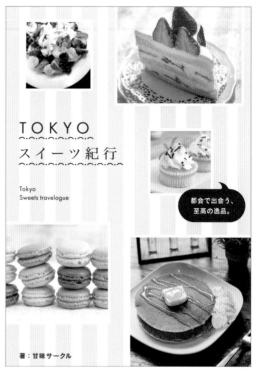

写真を自由にレイアウトしているので、タイトルの位置は、はまりのよい場所を検討しよう。

[円形]

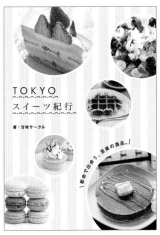

ふわふわと浮いているようなポップでか
わいい印象。

[ラフなカッティング]

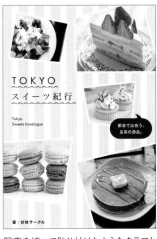

写真を切って貼り付けたようなクラフト
感が出る。

[写真の一部を切り抜く]

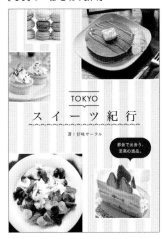

四角形だけだと少し単調な場合、ちょっ
としたワンポイントに。

◉ タイトルの工夫

写真を引き立てるデザインの場合、タイトルはシンプルな書体のほうがまとまりやすいです。ただ、シンプルすぎると本
のイメージが伝わりにくいため、書体の大きさや種類を工夫したり、あしらいを足してアクセントをつけるとよいでしょう。

T O K Y O
スイーツ紀行

「TOKYO」と「スイーツ紀行」が同じ書体、同じ大きさ。ロゴ
としての特徴がもう少し欲しい。

TOKYO
スイーツ紀行

「TOKYO」をサンセリフ体にするだけでメリハリが生まれる。
波線を付け足すことでかわいい印象に近付いた。

TOKYO
スイーツ紀行

tokyo sweets travelogue

下線に特徴を持たせ、「TOKYO」に吹き出しを追加。下部に
欧文を入れることで見栄えがよくなる。

\ TOKYO /
スイーツ紀行

tokyo sweets travelogue

東京タワーなど、本を象徴するアイコンを入れるとエンタメ感
が出る。

MAKING

STEP 01 画像の配置

今回はバラエティに富んだ内容を伝えたいため、写真をできるだけ多めに使いたいと思います。まずは上部をタイトル、下部を写真のスペースに割り当てます。ここでポイントなのが、写真のスペースを3×3の正方形に分割することです。これにより、用意した写真が縦位置と横位置でバラバラだったとしても、均等にレイアウトすることができます。

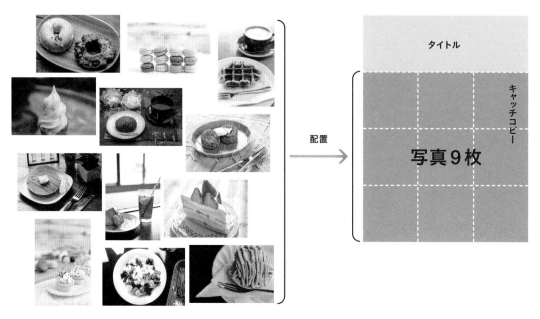

用意した写真は縦位置と横位置が混ざっているが、正方形の枠に収めることで均等に見せることができる。

STEP 02 写真のトリミング

長方形の画像を正方形にトリミングすると、もとの写真の印象が変わったり、写真の大事な箇所が切れてしまうことがあるため注意が必要です。たとえば右図上のカップケーキの写真は、背景をトリミングすることによってカップケーキ自体が際立ってよい効果が生まれています。しかし、下のケーキとアイスティーの画像は、もとからケーキの画像が見切れているため、トリミングするとアンバランスな見え方になります。こういった、トリミングに適さない写真はセレクトから外すのが無難でしょう。

[トリミング前]

[トリミング後]

正方形にちょうどよく当てはまっている。背景をトリミングしたため、スイーツがアップになってよい。

もともとケーキが見切れているため、トリミングするとアンバランスな見え方になってしまう。

03　写真の組み方

セレクトした写真をバランスよく組んでいきます。内容や、色、構図が近い写真を隣に配置すると、その部分がひとまとまりに見えてしまうため、できるだけ離して組みましょう。また、キャッチコピーが載る箇所は、文字の色と同化しないトーンの写真を選びます。

アップの写真が隣り合っている →

調整 →

← キャッチコピーが見えにくい。

← 上にバターの載った画像が隣合っている。角度も似ている。

↑ 一枚だけ和菓子はやや浮いてしまう。

写真の入れ替えと差し替えでバランスは整った。しかしキャッチコピーが写真と同化して読みにくい。

調整 ↓

色味が地味な写真が集まっているような……。 →

調整 →

キャッチコピーの下の写真を明るいものに差し替え、文字色もこげ茶に変更。あとは、左列の地味さを解消したい。

ソフトクリームの写真を外し、マカロンの写真を追加。これにより、画面全体の色のバランスがとれた。

04　背景のパターン

最後に上部のタイトルを調整します。ロゴの詳しい作り方は、前述の「タイトルの工夫」を参考にしてください。今回は落ち着いた雰囲気にしたかったのでベージュを基調にしましたが、シンプルになりすぎないようにストライプを追加してかわいさを演出しました。

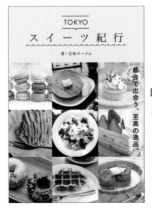

調整 →

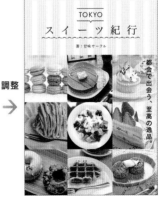

文字要素をメインにした表紙は技術書の同人誌などによく用いられます。こういったデザインは情報の優先順位をはっきりさせることで、文字が多くてもすっきりと見せることができます。書体に変化をつけたり、余白やあしらいを効果的に使って、スマートな表紙に仕上げましょう。

◉ 情報にメリハリをつける

文字だけで構成されたデザインは単調になってしまいがちですが、情報を整理することでメリハリのあるデザインに仕上げることができます。下図のデザインはシンプルにまとまっていますが、左ページのデザインに比べて目を引く箇所がありません。情報の一つひとつを際立たせるにはどうしたらよいか。レイアウトや色、書体などの要素を見直してみましょう。

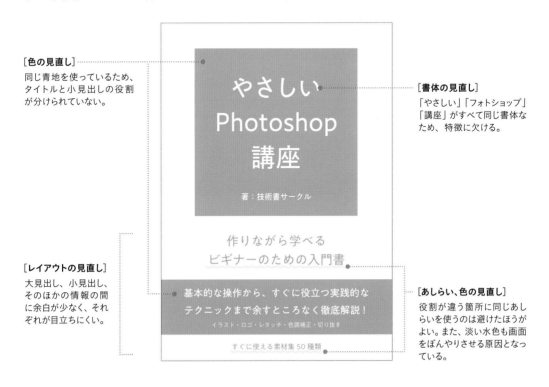

[色の見直し]
同じ青地を使っているため、タイトルと小見出しの役割が分けられていない。

[書体の見直し]
「やさしい」「フォトショップ」「講座」がすべて同じ書体なため、特徴に欠ける。

[レイアウトの見直し]
大見出し、小見出し、そのほかの情報の間に余白が少なく、それぞれが目立ちにくい。

[あしらい、色の見直し]
役割が違う箇所に同じあしらいを使うのは避けたほうがよい。また、淡い水色も画面をぼんやりさせる原因となっている。

[レイアウト、色の見直し]

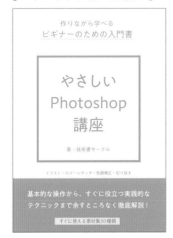

タイトルの青地を省き、小見出しと見え方を差別化する。大見出しは一番上に配置し、目に付きやすいようにした。また、黄色を差し色に使い、ぼんやりした印象を回避。

[書体、あしらいの見直し]

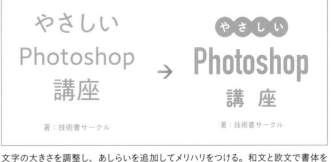

文字の大きさを調整し、あしらいを追加してメリハリをつける。和文と欧文で書体を変えるのもポイント。

一行目と二行目の文字の大きさに差をつける。水色の波線の代わりに「入門書」だけに黄色の線を引き、より主張を強めた。

◉ レイアウトの工夫

タイトルが上部にまとまっているデザインは安定感はありますが、おもしろみに欠けてしまうこともあります。タイトルを横に倒したり、三分割したり、タイトルの一部だけ縦書きにしたりするなど、レイアウトに遊びを効かせることもデザインのテクニックのひとつです。タイトルの可読性が保たれているか、視線誘導がおかしくなっていないかなど、客観的な視点を持ちながら、一歩冒険したレイアウトを探ってみましょう。

[横に倒す]

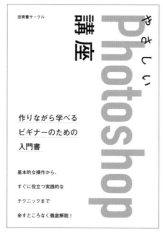

縦幅を使えるため、「Photoshop」の文字が大きく入る。横判型に見えないように注意が必要。

[上中下で三分割]

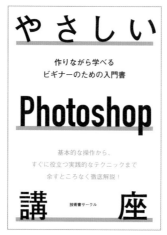

全体にタイトルが入りインパクト大。タイトルがバラバラに見えないように、下線を引いてまとまりを持たせている。

[一部を縦書き]

「やさしい」を抜き出して縦書きに。ここだけ極端に大きい明朝体を使うことで「やさしい入門書」であることをアピールしている。

◉ あしらいの工夫

あしらいを使うことにより情報が見やすく整理されます。枠を付ける、下線や傍点を付ける、吹き出しをいれるなど、デザインのテイストに合ったあしらいを選びましょう。過剰なあしらいは、かえって画面が煩雑になるため、色面や線などできるだけシンプルな要素で構成することがポイントです。

[下線、傍点]

徹底解説！
徹底解説！

[波線、吹き出し、ステッカー]

すぐに使える素材集 50種類！（収録）
すぐに使える素材集 50種類！（収録）
すぐに使える素材集 50種類！（収録）

[枠]

◉ さまざまな方向性のデザイン

スマートなデザインは写真やイラストを使用していないからこそ、さまざまな方向に振ることが可能です。下図は、コンセプトの違う4通りのデザインですが、シンプルなゴシック体やフラットな色面だけでなく、優雅な明朝体やクラフト素材を使うことなどでも特徴づけをしていることがわかります。どれも「やさしいPhotoshop講座」であることは同じですが、アピールしたい点がはっきりと違います。

[入門書感を強めたデザイン]

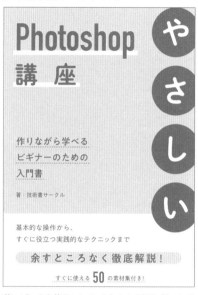

薄いピンクを使うことで、やわらかく初心者でも手に取りやすい印象に。

[ビジネス書感を強めたデザイン]

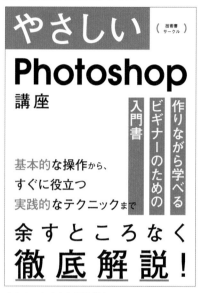

大きめの文字と色面を使うことで、かっちりとした印象に。

[上質感を強めたデザイン]

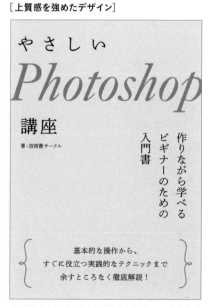

明朝体などの優雅な書体やあしらいでまとめると、上品な印象に。

[クラフト感を強めたデザイン]

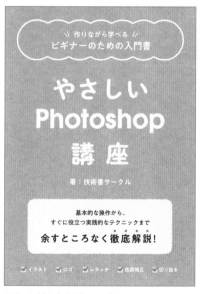

クラフト紙と白印刷で、デジタルよりクラフトに寄った印象に。

PART 2

デザインのアイデアと考え方

STEP 01 情報の優先順位

文字をただ並べただけでは何を伝えたいのかさっぱりわからない状態になってしまうため、読ませたい、目立たせたい文字を引き立てる工夫が必要です。まずは情報の優先順位を整理して、それにしたがってレイアウトしていきます。この情報の優先順位づけはデザインにとってとても重要なことなので常に念頭に置いておきましょう。

高 ↑
優先順位
低 ↓

①タイトル	やさしいPhotoshop講座
②大見出し	作りながら学べる ビギナーのための入門書
③小見出し	基本的な操作から、 すぐに役立つ実践的なテクニックまで 余すところなく徹底解説！
④サークル名	技術書サークル

［文字の大小］

やさしい
Photoshop
講座

作りながら学べる
ビギナーのための入門書

基本的な操作から、
すぐに役立つ実践的なテクニックまで
余すところなく徹底解説！

技術書サークル

文字の大小をつけただけの状態。かなりそっけなく、印象に残りにくい。

［文字の大小］ ［文字の太さ］
［余白］

や さ し い
Photoshop
講座

作りながら学べる
ビギナーのための入門書

基本的な操作から、
すぐに役立つ実践的なテクニックまで
余すところなく徹底解説！

技術書サークル

「Photoshop」の文字を太くし、タイトルと大見出しの間に余白を作る。

［文字の大小］ ［文字の太さ］
［余白］ ［色］

や さ し い
Photoshop
講座

作りながら学べる
ビギナーのための入門書

基本的な操作から、
すぐに役立つ実践的なテクニックまで
余すところなく徹底解説！

技術書サークル

下部に青地を敷いて、大見出しと小見出しを差別化。

◉ 色の工夫

スマートなデザインを目指す場合、基調にする色はシンプルな色調（ビビッドトーンやブライトトーン）のほうが扱いやすいです。複雑な色調も悪くないですが特有の雰囲気が演出されることを念頭においたほうがよいでしょう。また「Photoshop＝青」など、取り扱う内容のテーマカラーが決まっている場合は、素直に使ったほうが伝わりやすいデザインになります。

［シンプルな青］

やさしい **Photoshop** 講座

［複雑な青］

やさしい **Photoshop** 講座

やさしい **Photoshop** 講座

STEP 02 レイアウトの見直し

情報の優先順位が整ったら、より目を引くデザインになるようレイアウトを見直します。今の状態は、見た目が事務的に感じたため「すぐに使える素材集50種類」「イラスト・ロゴ・レタッチ・色調補正・切り抜き」という文言を追加し、よりキャッチーに内容を伝えられるようにしました。このように、デザインのために文言を追加することは多々あるのですが、同人誌の場合はそういった調整がより柔軟に行えます。組み方は左揃えかセンター揃えかで迷いましたが、タイトルが堂々として見えるため、センター揃えで進行することにします。

大見出しは上部に移動。小見出しと位置を離すことで役割を差別化できる。

STEP 03 あしらい、書体などの調整

レイアウトがある程度決まったところで、細かいあしらいの調整をします。まず、タイトルをもう少し独立したものにしたかったので、囲みを使いほかの情報と差別化します。正方形の枠に入れると、それだけでロゴらしい印象になる効果があります。そのほかのあしらいは、同じものが重複しないように注意しながら付け加えていきます。文言の一つひとつの役割を冷静に見直しながら、適切なあしらいをいれていきましょう。

タイトルを正方形の枠に収めるために、欧文をコンデス書体（縦に長い書体）に変更している。

[Avant Garde Gothic / Bold Condensed]

Photoshop

↓

[Futura PT Cond / Medium]

Photoshop

↓

[DIN Condensed / Bold]

Photoshop

コンデンス書体の中でも、一番癖のないDINを採用。

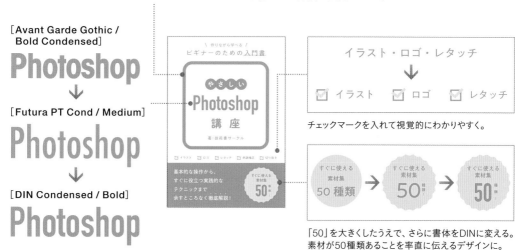

チェックマークを入れて視覚的にわかりやすく。

「50」を大きくしたうえで、さらに書体をDINに変える。素材が50種類あることを率直に伝えるデザインに。

グラフィックと文字で構成したフラットなデザイン

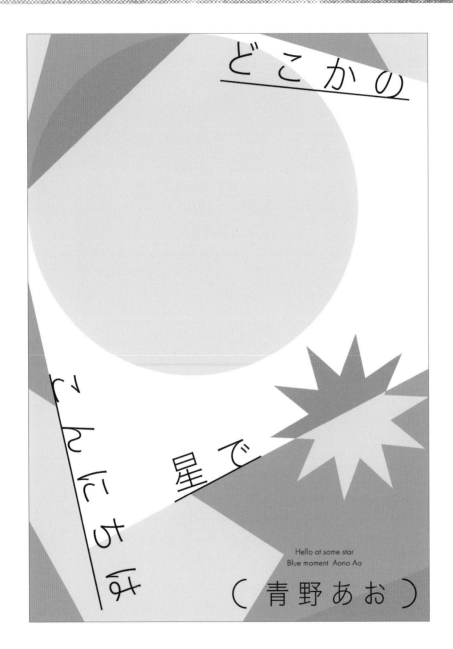

どこかの

こんにちは

星で

Hello at some star
Blue moment Aono Ao

（青野あお）

フラットなグラフィックで世界観を伝えるデザインです。このデザインの持ち味は、シンプルな形を用いてイメージを抽象化していることにあります。具象と抽象の差を意識したり、イメージの連想法を実践したりすることで、シンプルながらも感性の光るデザインに挑戦してみましょう。

◉ 具象と抽象

フラットな図形や色は自由度が高いため、さまざまなイメージを作ることができます。たとえば下の3つのデザインは、どれもフラットな要素で構成していますが、具象と抽象の度合いが違うため、印象はまったく異なります。一般的に、抽象的なほうが想像力を掻き立てるデザイン、具体的なほうが内容を率直に伝えるデザインとなるため、本の雰囲気を重視する場合は、具体的な造形に頼らず、抽象度を高めたほうがよいでしょう。

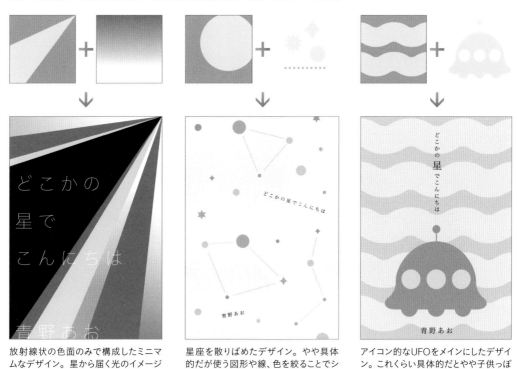

放射線状の色面のみで構成したミニマムなデザイン。星から届く光のイメージを表現している。

星座を散りばめたデザイン。やや具体的だが使う図形や線、色を絞ることでシンプルにまとめている。

アイコン的なUFOをメインにしたデザイン。これくらい具体的だとやや子供っぽくなってしまう。

抽象 ←――――――――――――――――――――→ 具象

◉ 配色による印象の違い

シンプルな形を扱う場合、配色ひとつでその形の印象ががらりと変わります。紫を基調とすると、円が夜空に浮かぶ怪しげな月のように見え、ミステリアスな雰囲気に。黄色や赤を基調とすると陽気なイメージとなり、星というよりは太陽のような明るさを感じます。

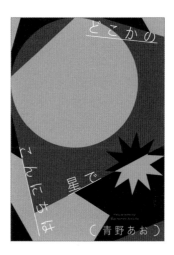

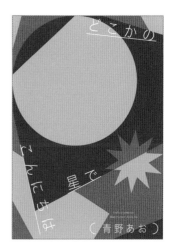

◉ イメージのグラフィック化

抽象度の高いグラフィックで表紙を作る際は、まずタイトルやストーリーから連想する言葉を書き出してみるとイメージが掴みやすくなります。今回は「どこかの星でこんにちは」というタイトルから、宇宙の要素や、どこか切ないストーリーを思わせる言葉を書き出しています。イメージが言語化できたら、シンプルな図形や色面によって、イメージを視覚化していきます。色もこの時点で2〜3色に絞るとよいでしょう。

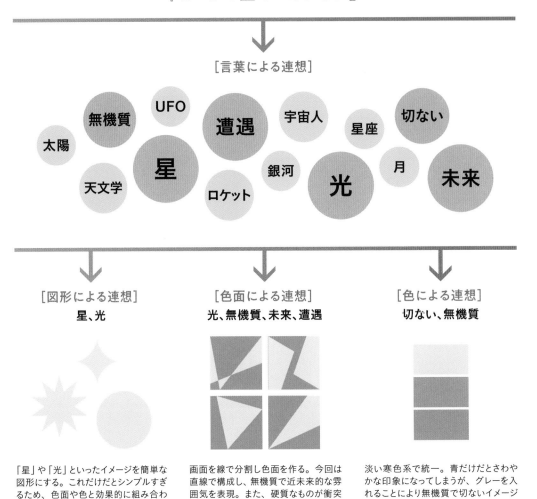

『どこかの星でこんにちは』

↓

[言葉による連想]

無機質　UFO　太陽　星　天文学　遭遇　宇宙人　星座　切ない　銀河　ロケット　光　月　未来

↓

[図形による連想]
星、光

「星」や「光」といったイメージを簡単な図形にする。これだけだとシンプルすぎるため、色面や色と効果的に組み合わせていく。

[色面による連想]
光、無機質、未来、遭遇

画面を線で分割し色面を作る。今回は直線で構成し、無機質で近未来的な雰囲気を表現。また、硬質なものが衝突するような、不意な遭遇のイメージも想定している。

[色による連想]
切ない、無機質

淡い寒色系で統一。青だけだとさわやかな印象になってしまうが、グレーを入れることにより無機質で切ないイメージとなる。

↓

**この要素を組み合わせて
表紙をデザイン**

● 疎密のバランス

余白である「疎」と、要素が集まった「密」のメリハリに気をつけながら構成すると、デザインの完成度がぐっと上がります。左図は、画面全体が要素で埋まっていて、「疎」も「密」も作れていない状態です。どこに注目したらよいかわからず、散漫な印象となっています。右図は、大胆に円を大きくすることで「疎」の要素が生まれ、中央のスペースがぱっと目にとまるレイアウトになっています。このように、疎密のバランスをとることは、視線誘導をコントロールすることにも繋がります。

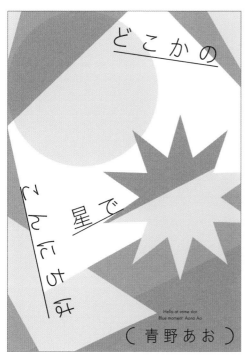

円と星が同じ大きさで、水色、青、灰色の面積にもあまり差がない。画面上のどこに注目すればいいのかわからず、散漫な印象。

思い切って円を大きくすることでスペースが設けられ「疎」の部分が生まれる。さらに、タイトルをできるだけ隅に寄せることで、画面中央＝「疎」、隅＝「密」と、メリハリをつけている。

● 規則的に構成

図形を規則的に並べるだけでもデザインは成立します。インパクトには欠けますが、整然としているため、真面目な文学作品などにはよく合うのではないでしょうか。ただ、同じ図形を並べるだけだと単調になってしまうので、ひとつだけ違う形を入れたり、タイトルの下に色を敷くなど目を引くポイントを作るとよいでしょう。

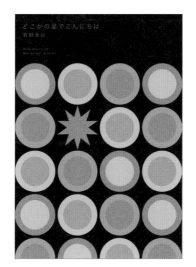 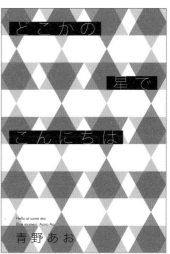

MAKING

STEP 01 ラフスケッチによるアイデア出し

頭の中にあるイメージは、自分が思っている以上に曖昧でまとまりがないものです。まずは手書きのラフスケッチでアウトプットを行いながら少しずつイメージを形にしていきましょう。手書きの段階ではメモ程度のもので大丈夫です。次の段階ではスケッチを手がかりにしながらIllustratorなどのデザインソフトでざっくりとしたラフを作っていきます。

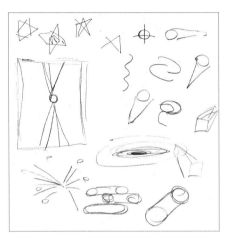

手書きによるラフ。資料（本や画像など）を参照しながら、イメージのメモをとっていく感覚。

表紙の判型に当てはめて、ざっくりとしたラフを作っていく。アイデア出しの段階なので、できるだけ気ままに手を動かす。

STEP 02 ラフを見直してアイデアを固める

現状のデザインが本のコンセプトに合っているのか、再度ラフを見直していきます。客観的に見てみると、抽象度が高く意味が伝わりにくいこと、色が濃くて夜空のイメージに寄りすぎていることに気づきました。こうして、今のデザインに足りていないものは何か、それはどうやって補えるのかを考えていくうちに、気ままなラフがひとつのアイデアへ変化していきます。この段階からは「手を動かす＝考える」という感覚で、じっくりとアイデアを練っていくとよいでしょう。

おおまかな方向性は悪くないが、抽象的すぎて伝わりにくい。濃紺を基調とした画面も夜空のイメージに寄りすぎている。

形を考え直す。放射線状の図形など、星や光に近いイメージを足したほうがよいことに気づく。色調は軽くしてより繊細な印象に。

円と星という2つの図形が入ることにより「出会い」のイメージ（アイデア）が生まれる。

STEP 03 疎密のバランスを整える

STEP02の段階でデザインの方向性が見えてきたので、ここからはクオリティを上げていく作業になります。円を大きくすることでメリハリをつけ、色面を分割して要素を細かくしていきます。この工程を経ることで、疎密のバランスが整いました。また、青緑とグレーの明度の差があまりなく重い印象だったので、青緑は若干明るく調整し、グレーとの明度差をつけています。

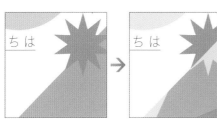

星が色面に載っているだけで、単調な画面。

星を直線で分割して色を変える。要素が増え、疎密の「密」の部分ができる。

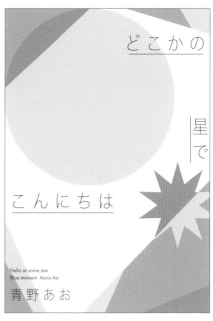

疎密のバランスが整い、完成形がみえてくる。

STEP 04 タイトルの入れ方を検証する

タイトルがもうひといき印象的な見え方になるように調整します。色面と波線はいずれもデザイン要素として唐突だったため不採用、思い切って斜めに振ってみると、デザインの硬質なイメージにうまく合致しました。同時に下部の色面も増やし、バランスを整えます。色面と文字の一体感がより増したレイアウトになりました。

色面と波線はいずれも画面の中で唐突に感じる。

斜めに振ると一体感が生まれる。

STEP 05 細部の調整

最後に、文字まわりを微調整します。まずはタイトルの調整ですが「星で」と「こんにちは」の下線はぴったりと色面に沿わせつつ、文字自体のベースラインはややずらします。この調整により画面全体に遊びが効いて、タイトルがさらに引き立ちます。著者名は左揃えにしていましたが、左端に寄っている場所でないため、いまいちはまりがよくありません。センター揃えに変更したうえでカッコのあしらいを追加し、バランスをとります。細かい文字周りもデザインの要素として映えるレイアウトとなりました。

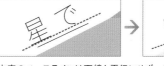

文字のベースラインは下線と平行にせず、ややずらす（赤の点線が文字のベースライン）。

著者名まわりはセンター揃えに調整。カッコがよいアクセントになっている。

Column 02 デザイナーに依頼する場合

プロのデザイナーに頼んでみる

　自分の本をデザインするのは、同人誌の醍醐味のひとつですが「中面の制作に時間を割きたい」「プロのデザイナーの力を借りたい」といった場合もあると思います。最近では同人誌のデザインを専門で受けているデザイナーも増えおり、同人誌の装丁依頼をするハードルも下がってきています。はじめての依頼はドキドキするかもしれませんが、同人誌の装丁依頼を受け付けているデザイナーは、もともと同人誌が好きな人や自分でも同人誌を制作している人も多いため、まずは気負わずにコンタクトをとってみましょう。場合によっては特殊装丁や印刷所、イラストの構図に関しての相談も受け付けているので、打ち合わせなどを通して丁寧にやりとりするとよいでしょう。

デザインのイメージと共有

　完成してみたら思っていたイメージと全然違った！　という事態を避けるためにも、どういったデザインにしたいかデザイナーと共有することは重要です。ただあまりガチガチにイメージを固めすぎてしまうと、デザイナーの表現が入る隙がなく、想像を超えたものが生まれなくなってしまいます。おおまかなイメージを伝え、あとはデザイナーに任せるという方法も悪くありません。ただし、デザイナーがデザインを考えやすくするためにも、本の内容やストーリーはしっかりと伝えておきましょう。

◉ 制作の流れの一例

デザイナーによって進行方法は異なり、自身の制作の流れをウェブサイトで記載している人もいますが、ここではデザイン作業を進めていく際の一般的な流れを紹介します。

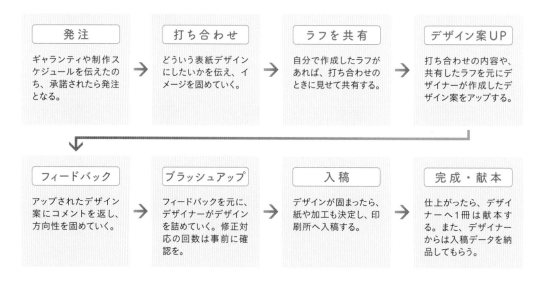

発注	打ち合わせ	ラフを共有	デザイン案UP
ギャランティや制作スケジュールを伝えたのち、承諾されたら発注となる。	どういう表紙デザインにしたいかを伝え、イメージを固めていく。	自分で作成したラフがあれば、打ち合わせのときに見せて共有する。	打ち合わせの内容や、共有したラフを元にデザイナーが作成したデザイン案をアップする。

フィードバック	ブラッシュアップ	入稿	完成・献本
アップされたデザイン案にコメントを返し、方向性を固めていく。	フィードバックを元に、デザイナーがデザインを詰めていく。修正対応の回数は事前に確認を。	デザインが固まったら、紙や加工も決定し、印刷所へ入稿する。	仕上がったら、デザイナーへ1冊は献本する。また、デザイナーからは入稿データを納品してもらう。

◉ デザイナーがイメージしやすい情報を提供する

下記は、デザイナーと共有する情報の一例です。メールを送る際は、本の情報を箇条書きで記載するとデザイナーが内容を把握しやすくなります。

［事前に知りたいこと］

情報
- 表1：タイトル、著者名、イラストの有無
- 表4：イラストの有無、目次を入れるかどうかなど

コンセプト
- 具体的なイメージサンプルがあれば、その画像やURL
- 内容の概要
- 中面にカラーページがあれば、配色やトーンの方向性

スケジュール、予算
- 画像やテキスト、イラストデータなど、デザインの素材が届くのはいつか
- ラフアップの目安はいつ頃がよいか
- 入稿日はいつか
- 具体的なギャランティ

作業領域
- 入稿作業はどちらがやるか
- 印刷所の指定はあるか
- 色校（色味を見るための見本を印刷すること）はあるか、それを組み込んだスケジュールはどうなっているか
- 紙や加工はデザイナー側が選ぶか

［メールの例文］

XXXXデザイン様

はじめまして、○○○○と申します。
WEBにてXXXXデザインさんの作品を拝見しまして、
スタイリッシュなデザインが今回の新刊のイメージにぴったりだったので、
ぜひ装丁をお願いしたくご連絡いたしました。

以下が今回の本の概要です。
ご確認の上、お引き受けの可否、スケジュール、お見積りをお伺いできますと幸いです。

- ジャンル：○○○○○○
- 納品：○月頃（○月×日のイベントにて発行）
- 仕様：小説本、54P（予定）、A5サイズ、全年齢
- 印刷所：○○印刷さんを予定しておりますが、他におすすめなどあったらお教えいただけますと幸いです。
- お願いしたいこと
表1、表4、背、扉ページのデザイン。特殊装丁や紙のご提案。
- 本のタイトル、ストーリー
タイトル『どこかの星でこんにちは』
遥か未来が舞台の少し不思議で切ない物語。プロットを添付いたしますので、よろしければご参考になさってください。
- デザインのイメージ
寒色系の色を使ったスタイリッシュなデザイン。イラストは無しでお願いいたします。

また、下記は過去作品をまとめているアカウントですので、ご参考にしていただけますと幸いです。
pixiv　https://www.pixiv.net/users/XXXXXXXXX

以上です。

ご検討のほど、よろしくお願いいたします。

本の基本的な情報はできるだけ記載したほうがよい。発行日はスケジュールを考えるうえで重要なので忘れずに。

印刷所は、仕様や予算を考慮しながらデザイナーと話し合って決める方法もある。特殊装丁の提案やイラストの構図の提案を頼みたい場合はその旨を明記。

タイトルはデザインを進めるうえで特に重要なので早めに連絡する。ストーリーはできるだけ把握できたほうがイメージしやすいので、プロットやネームを送るのもおすすめ。

デザインのイメージがある場合は簡単でよいので伝える。やりたい特殊装丁（箔押しをしたい、特色を使いたい）があったら書き添えるとよい。

印刷・加工の
基本とアイデア

このパートでは、同人誌印刷を専門とする「しまや出版」協
力のもと、印刷や製本に関する基本的な知識から、同人
誌ならではの凝った装丁にするための加工アイデアまでを
紹介します。PP加工や箔押し、トムソン加工など多くの加
工例を豊富な図版で紹介しているので、装丁のデザインイ
メージがきっと膨らむはずです。

冊子の形態と基本

アイデアを広げる本の仕様

まずは同人誌における一般的な装丁から学んでいきましょう。どんな形態で本を作るかによって、その本のたたずまいはガラリと変わってきます。本のサイズ・製本方式・印刷方式・さまざまな加工によって「気軽に手に取ってもらいやすい」「重厚感のある印象を与える」などを表現することができます。頭の中にはどんなイメージがありますか？　最初のこの項目では、冊子の基本の形態やその特徴などを紹介します。アイデアを広げる土台として、知識を頭に入れておくとよいでしょう。

製本には代表的なものに「上製本（ハードカバー）」と「並製本（ソフトカバー）」があります。辞書などで使われる上製本は、芯紙を紙や布で包んで表紙とする仕様です。表紙は本文よりもひと回り大きい仕上がりとなります。一方、雑誌などで使われる「並製本」は、芯紙を用いずに、表紙と本文が同じ大きさになります。

綴じ方には、針金や糸を使って紙を綴じる「有線綴じ」と、接着剤による「無線綴じ」があります。有線綴じには「針金綴じ（中綴じ、平綴じ）・糸かがり綴じ」、無線綴じには「無線綴じ・アジロ綴じ」があり、製本の仕方によって本の開き具合なども変わってきます。

◉ 上製本と並製本

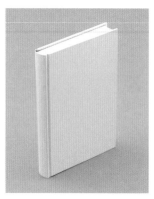
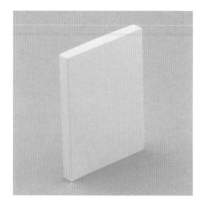

[上製本]

本文のまわりを、厚めの芯紙（表紙）で包む仕様。固い表紙で中身を保護するように作られているため、長期の保存にも適している。紙ではなく布を表紙に貼ることもあり、重厚感があり上質な雰囲気に。事典や記念誌、小説、絵本などに用いられることが多い。同人誌で用いられる機会は少ないが、総集編・アンソロジーなど特別な一冊を制作する際に用いられることがある。背の形は、四角い形状の「角背」と、円弧を描く「丸背」の大きく2つに分けられる。

[並製本]

上製本よりも製本工程を簡略化し、短い納期で、かつ安価に設計できるよう、シンプルな作りになっているのが並製本。上製本と比べ耐久性には劣るが、一般的な使用・保存方法であれば、そう簡単に劣化しない。雑誌やカタログなどの商業印刷に広く使われ、同人誌でもよく用いられる。同人誌で「一般的な製本方式」と表現する際は、この並製本を指すことが多い。

◉ 綴じ方あれこれ

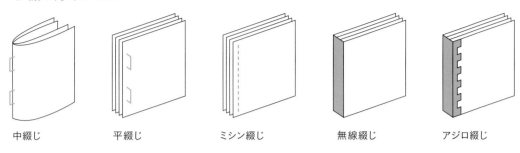

中綴じ　　　　平綴じ　　　　ミシン綴じ　　　　無線綴じ　　　　アジロ綴じ

◉ 開き方と特徴

中身を縦書きにするか横書きにするかによって、本を開く方向が変わります。表紙のデザインにも関わってきますので、制作する本の内容は事前に考えておくとよいでしょう。

[右綴じ]

表紙の右側を綴じ、ページは左から右へくる。小説や漫画などのように本文が縦書きのものは、N型と呼ばれる視線誘導の流れから「右綴じ」が読みやすいため、この綴じ方を採用することが多い。右側が背になるので、表紙の設計では右側にあまり重要な要素を持ってこないほうがバランスがとりやすい。

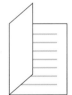

[左綴じ]

表紙の左側を綴じ、ページは右から左へくる。実用書や専門書、洋書（翻訳書）など、本文が横書きのものは、Z型と呼ばれる視線誘導の流れから「左綴じ」が読みやすいため、この綴じ方を採用することが多い。一枚絵を表紙に使うときは、右側にメインの描き込みを持ってくることになる（左側は表4になる）。

◉ 開きやすい加工

中面のイラストなどをしっかり見せたい場合、表紙が固く、しっかり開かない製本だと仕上がりにがっかりしてしまうことも……。並製本の場合、開きやすくする製本がいくつかあるのでここで紹介します。ひとつはPUR製本と呼ばれているもの。耐久性に優れ、強い強度を持ったPUR糊を使うことで、一般的な製本よりも開きがよく、丈夫で長持ちする本が作れるようになりました。もうひとつは、合紙製本。絵本によく使われる手法で、背の部分を工夫して開きのよさを確保しています。

[PUR製本]

通常の無線綴じよりも開きがよく、見開きでイラストや写真を見せたいときに向いている。

[合紙製本]

主に本文用紙が厚紙のときに採用される仕様。背が離れるため、180度開くことができる。

『縁ほどきのリリィ』napo/midori／赤茶たな

サイズや仕様

中身とサイズの関係

本の世界観を表現するためには、冊子のサイズの検討も大切な要素のひとつとなります。「絵を大きく見せたい」「気軽に持ち運んでもらえるようなコンパクトサイズにしたい」「誌面の余白を十分にとりたい」など、表現とサイズは密接に関係しているからです。

同人誌ではA5やB5、文庫サイズ（A6）など、手に収まりやすい判型のもので、「正寸」と呼ばれる規定サイズが多く見られますが、正寸サイズを採用しつつ、工夫を凝らしてひと癖あるものを作ることももちろん可能です。

また、商業誌の小説などでよく見られる「カバー」や「帯」を付けるかどうかも、検討事項の大きな要素になります。同人誌においては、これらの装丁は付いていない本が一般的と言えるため、「カバー」や「帯」が付いている本は、それだけで、特別な本として差別化を図ることができます。

◉ 同人誌でよく利用されるサイズ

本の内容が「マンガ・イラスト」中心であれば「B5サイズ」「A5サイズ」がよく利用されます。一方で小説など「文字もの」中心の内容であれば「A5サイズ」「新書サイズ」「文庫サイズ（A6）」で制作される機会が多くあります。本の内容に合わせて、市販の本や手元の同人誌などを参考に本のサイズを考えてみましょう。また「新書サイズ」は印刷会社によって定形サイズが異なることがありますのでご注意ください。

［漫画・イラストがメイン］

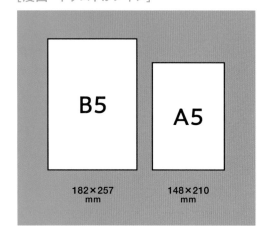

B5　182×257 mm
A5　148×210 mm

［文字がメイン］

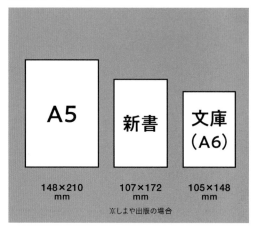

A5　148×210 mm
新書　107×172 mm
文庫（A6）　105×148 mm

※しよや出版の場合

◉ 変型

A5やB5などの定形サイズよりも、縦の長さを短くしたり、横の幅を細くしたりしたものを「変型」と言います。ほとんどの印刷所で自由なサイズを設定可能です。変形サイズを用いることで、より本の内容に合わせた個性的な印象を与えることができます。

縦をカットして正方形で作られた冊子。色数を絞ったかわいらしいデザインに。
『あかのこ』『あおのこ』
囲炉裏端／真乃彩一

◉ 特殊なサイズ

「豆本」と呼ばれるミニサイズの本や、カセットテープケースに入るサイズなど特殊サイズであっても制作は可能です。印刷所によっては、サイズの変形に別途費用が発生する場合もあります。定形外のサイズを制作したい場合は、事前に打ち合わせをしておくとスムーズです。

かわいらしいサイズの豆本は思わず手に取りたくなってしまう。

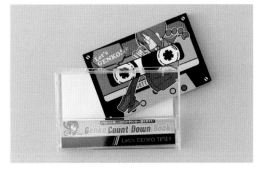

カセットテープケースならではのデザインに仕上がっている。
『原稿カウントダウンBOOK』ションテンがりあー／T中サンセット

◉ カバーと帯

元々は本を保護する目的で表紙に巻かれた紙を「カバー」、本のキャッチコピーや概要などを記載する紙を「帯」と言います。紙の組み合わせなどで表現の幅が広がり、一気に本らしい体裁となります。

カバーと帯がついた仕様。表紙に巻きつける折り返しは「袖」と呼ばれる。

本文の印刷・加工

世界観を拡張するアイデア

表紙の加工を紹介する前に、この項目では本文に施すことのできる印刷や加工の工夫を少しだけ紹介したいと思います。

印刷面では、刷るインキの色を変えたり、色数を減らしたり増やしたりすることで、誌面の印象を変えることができます。イラスト集ではフルカラー（CMYK）印刷が一般的ですが、たとえば肌色をきれいに見せるためにフルカラーの4色に蛍光ピンクをプラスして5色で印刷する、というのは商業誌でも使われるテクニックです。また、通常は黒1色である本文色のインキの色を変えてみたり、色を1色プラスして飾りのデザイン部分だけを色変えするなども効果的です。ちょっとしたインキの変更で通常とは違った質感の表現が可能になります。

加工面では、以下で紹介するように、本文用紙とは別の紙を挟み込んだり、使う紙を1種類ではなく数種類使ってみたりすることで個性がでます。

また、こういった加工は個性を出すだけではなく、読書体験の途中でワンクッション置かせて読者に一息つかせるタイミングを与えたり、物語の世界観を拡張させたりといった効果も期待できます。

◉ 遊び紙

遊び紙は、本文とは違う紙を途中に挟み込む仕様のことです。一般的には表紙と本文の間（表2や表3の対向部分）に挟み込まれることが多いですが、本文の途中に挟み込んで章扉のような役割を持たせることもあります。本文用紙は通常白い紙を用いるので、対比を狙って色紙を挟み込むと、ワンポイントとなります。また、遊び紙は印刷のない無地であることが一般的ですが、近年では、あえて遊び紙に印刷を行うパターンも増えています。遊び紙にパターンや絵を印刷すると、より効果的に本文との差をつけることができます。

本文用紙と違う紙を挟み込むことでワンクッション置くことができる。
『葬式帰り』endoakka／横谷

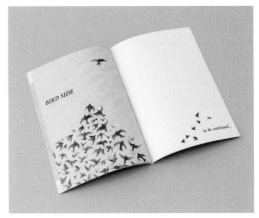

本文の途中に挟み込み扉のような役割も。

◉ カラー口絵

本文の一部をフルカラー印刷で表現する仕様を指します。一般的には巻頭ページをフルカラーにする仕様が多く、表紙や遊び紙と組み合わせて表現することでより魅力的な表現が可能になります。装丁によっては、表紙以上に目立つ要素にもなり得ますので、「第二の表紙」と言えます。

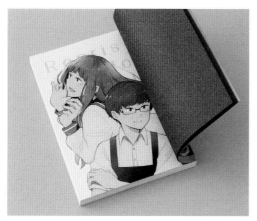

登場人物のイラストを前面に出すことで物語のはじまりを感じさせる。
『Reprise for M』真鴨色エイジ／倉内 渓人

◉ 折り込みポスター

主に本の巻頭部分に、本文よりも大きいサイズの口絵を折り込んで挟んだものです。両面をフルカラーで印刷したものを半分や3つ折りにして折り込み、本編の導入や、おまけ的な要素として機能します。カラーピンナップと呼ばれることもあります。本文より倍のサイズで絵を見せられるのが魅力です。

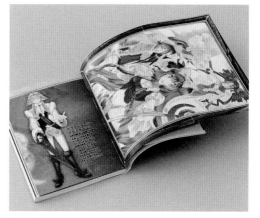

物語の舞台を折込みポスターに印刷。カラー口絵も入れた豪華仕様。
『リベルタ・ホルキンス12　詠血のロードナイト』リバフロ／愛尾名

◉ 袋とじ

袋状になったページを挟み込む仕様で、読者は袋部分を切ることで中面が読めます。すぐには中身を見ることができず、手に入れたからこそ読むことができる、特別感が演出できる加工です。袋とじのページは、本文よりも横幅が3mmほど短くなります。

しまや出版の場合は4ページ単位で最大20ページの袋とじを挟み込み可能。

◉ 本文色刷り

本文を黒(スミ)以外で表現する仕様です。色のイメージやキャラクター、ストーリーと合わせて雰囲気を変えることができます。イラストや漫画だけでなく、文章ページでも本文をカラーで印刷することで、より雰囲気に合わせた魅力的な紙面作りを行うことができます。

本文を紫で印刷することでミステリアスな雰囲気を出している。
『アキレギアの園』卓上NPC／ユキハ

表紙の加工

クオリティを上げる特殊加工

表紙に施すことができる加工には、破れや退色、汚れから本を守り、耐久性を強化する役割を持つものから、見た目に変化を与えてより目立たせたり、個性を加えたりするものなど、さまざまな加工があります。

表紙は読み手が一番最初に目にする「本の顔」とも言える箇所です。デザイン・装丁ともに納得の一冊が作れるよう、本書を手に取っていただいた読者の方々にはぜひ一度さまざまな加工にチャレンジしてみて欲しいです。もちろん加工はせずにレイアウトやあしらいのみで魅せるデザインも素敵ですが、選んだ加工がデザインと相まって、期待以上の仕上がりに表現できたときは本当にうれしいものです。

この項目では、一般的な加工から、同人誌だからこそ表現できる繊細で凝った加工も多く紹介していきます。限られた印刷所でしか請けていないものもあるので、気になるものがあったら事前に調べてみることをおすすめします。また、データの作り方が分からないときなどは、印刷所が相談にのってくれるので気軽に相談してみましょう。

◉ ニス引き加工

ニス引き加工は、表面に透明な樹脂液を塗って光沢を出す加工です。印刷面が光に当たることで退色してしまうのを防いだり、汚れが落ちやすくなったりと、表紙を保護する役割を持ちます。次に紹介するPP加工よりも紙の風合いが残るので、特殊紙など紙にこだわりたいときは、ニス加工のほうがよいかもしれません。また、全体に塗るのではなく、タイトルロゴ部分にだけニスを引いて控えめに艶を出したりと、デザインと合わせて用いることも可能です。

[マットニス（左）とグロスニス（右）]

ニスには、光沢感の強い「グロスニス」とマットな質感を生む「マットニス」がある。印刷面に光沢を出したい場合にはグロスを、逆に印刷面のインキのぎらつきを抑えたいときにはマットを選択するとよい。また、ニスの質によっては黄色っぽいものがあり、印刷の色に影響してしまうこともあるので仕上がりには注意が必要。

◉ PP加工

PP加工とは、表紙をフィルムでコーティングする加工のことです。ニス引き加工と同じく、表紙を保護する役割を持ち、耐久性を強化するだけではなく見栄えもよくなります。同人誌印刷では、ニス加工よりもPP加工を施すことが一般的です。平滑な紙に施すことが通常ですが、凹凸感のある紙にPP加工を施しても、おもしろいニュアンスが得られるでしょう（紙によってはPPが貼れないものもあります）。また、ニス引き加工と同様に参考写真を掲載していますが、実物のほうが写真の印象よりもそれぞれの違いがわかりやすいです。実際に加工が施された本やサンプルを手に取り、いろいろな角度での見え方や手触りの差を実感してみるとよいでしょう。

[クリアPP]
表面に光沢感（ツヤ）を出すフィルムコーティング。もっとも一般的に使用されている。

[マットPP]
表面にマットな質感を出すフィルムコーティング。あまり光沢感を出したくない場合に使用する。

[ホログラムPP]
表面にホログラムフィルムをコーティングすることにより、キラキラとした質感を表現できる。ホログラムにはさまざまな種類があり、印刷所によって加工できる柄も異なる。

[和紙PP]
表面に和紙を貼ったような質感が表現できる。和紙PPは透明ではなく全体が薄い白色のフィルムなので、全体的に色が淡くなるなど、下地の絵柄にも影響を与える。

◉ 角丸・角切り加工

本の表紙だけなく本文も一緒に角を丸くあるいは斜めに切り落とします。一般的には小口側の2箇所をカットしますが、片側の1箇所だけをカットするのも味わいがあります。なお、背側のカットは糊が見えてしまい、きれいな仕上がりとならないことからあまりおすすめできません。角丸加工は通常の四角い判型よりもやわらかい雰囲気になり、かわいらしい仕上がりになります。角丸のカットの大きさを選べる場合もあるので、与えたいイメージに合わせて選択するとよいでしょう。一方、角切り加工はエッジが増え、個性的でかっこいい印象を与えます。

[角丸加工]
本の角を丸くカット。図はB5正寸の冊子を半径10mm（R10）で切り落としたもの。半径5mmなども選べる。

[角切り加工]
図はB5正寸の本の角を斜めにカット。角丸よりもエッジのあるデザインとなり、シャープな印象を与える。

◉ 小口染め

本文の側面（上下・小口）に色を付ける加工です。表紙のデザインと合わせて考えることで、本を開く前からその世界観を表現することができ、本の全体に個性的な印象を与えます。

◉ 5色印刷

「白・金・銀・蛍光色」など、フルカラー印刷だけでは表現できない色を1色追加することで幅広い色表現を可能にする印刷です。本の内容に合わせたキーカラーを選ぶことにより本の印象を強調することもできます。

小口を染めると本としての物質感が強まり、豪華な印象になる。

フルカラー印刷では表現できない色なのでパッと目を引く印象的なデザインに仕上がる。

◉ 表2・3印刷

表2・3印刷は、表紙（あるいは裏表紙）を開いた裏側に印刷を施す加工です。色ベタを敷くこともあれば、表紙のデザインに合わせて柄やイラストを印刷することもあります。口絵や遊び紙と合わせてデザインを検討するのもよいでしょう。

表2・3にパターンを印刷をすることで全体に統一感が出て、雰囲気が高まる。

◉ 多色刷り

特色インキを2色重ねて印刷を行います。色の濃淡での表現はもちろん、2色を混ぜて印刷することで多様な色の表現ができるので、印刷のおもしろさを実感できる印刷です。さらに特殊紙との組み合わせによっては、レトロでアンティークな表現をすることも可能です。

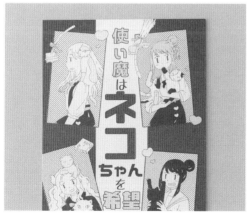

多色刷りと特殊紙でレトロな印象の仕上がりになっている。
『使い魔はネコちゃんを希望します』虚空100万マイル／メイ

◉ バンピーブラック加工

加工名称はしまや出版オリジナルの名称です。加工自体は「疑似エンボス加工」に近い仕上がりとなります。特殊な印刷の組み合わせによって光に反射させた際や、触れた際にさり気ない凸凹感を感じさせる加工です。クールな印象の表紙に仕上がります。

光の加減によって黒に凹凸が浮かび上がる。
『平成』貧血エレベーター／ウエダハジメ

◉ トレーシングペーパー表紙

トレーシングペーパーの表紙から、下の本体表紙が透けて見える仕様。トレーシングペーパーにはパターンを施し、本体表紙にタイトル文字を印字するなどして、透け感やレイヤー効果を楽しむことができます。特別感のある装丁に向いています。

トレーシングペーパー表紙に花のグラフィックを重ねた事例。透け感が美しく儚げな印象を生む。

◉ セパレーション加工

表紙（表1の小口側）をカットする加工のことです。しまや出版では「セパレーション加工」と名付けていますが、印刷会社によって名称が異なることもあります。商業誌では流通の面から実現が難しく、同人誌ならではの加工のひとつと言えます。表紙を短くカットした分、本文の1ページ目（あるいは遊び紙や口絵）が見えるようになり、特徴的な表紙デザインとなります。カットの形は、印刷所にもよりますが、定形パターンが用意されている場合が多いです。単純な形状であれば、オリジナルのデザインでカットすることも可能ですが、事前に印刷所へ確認や相談をしたほうがよいでしょう。

表紙のグレーと遊び紙の黒と無彩色で合わせた事例。ソリッドな印象に仕上がっている。

1ページ目が見えることをいかして、封筒に見立てたデザインに仕上げた事例。

◉ トムソン加工

表紙を窓のようにくり抜いて、内側を覗かせる型抜き加工です。くり抜くサイズは大きくても小さくてもOKですが、あまり大きくくり抜きすぎると表紙の破れに繋がったり、表紙がめくりづらくなったりするため、注意が必要です。遊び紙や中表紙と合わせて形状やくり抜く位置を検討すると、仕掛けにとんだおもしろいデザインにできます。くり抜いた窓からどんなものを覗かせるか考えるだけでワクワクしてきます。印刷所によってはくり抜く形状を数パターン用意しているので、そこから選ぶことになります。

シンプルな形状でくり抜き、タイトルを覗かせた事例。

印象的にくり抜かれた窓からキャラクターが覗いている。

◉ レーザーカット加工

セパレーション加工・トムソン加工と同様に表紙をカットする加工ですが、レーザーによるカット表現であるため、より細かく精密な表現が可能です。しかし、あまり細かいカットをしてしまうと破れやすくなってしまうため注意が必要です。

タイトルや模様をステンシルのようにレーザーカットした事例。

◉ スピン付き製本

流通されている文庫本に多くみられる、「スピン」と呼ばれる、しおり紐を付けた製本です。少しずつ読み進めていくような小説などでよく使用されています。印刷所によりますが、スピンの種類や色は複数あるので表紙にあったものを選ぶことができます。

スピンを付けると上質な印象を与えられる。

◉ 和綴じ製本

糊を使った一般的な製本とは異なり、綴じ糸を用いた製本方式。起源は平安時代ともいわれ、印象的で美しく、また耐久性にも優れた製本方式です。穴を開けて綴じる都合上、少し開きにくくなるため、余裕を持ってイラストや文字をレイアウトする必要があります。

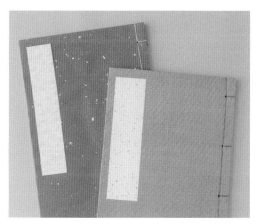

和をテーマとした作品などに採用したい製本方式。装丁の布によっても印象が変わる。

◉ 箔押し（透明箔）

箔押し加工に使用できる箔の種類には、金色や銀色といったメタリックな色以外に透明な箔も存在します。マットPPを施した表紙の上に加工を行うことで、特徴的な光沢や凹凸感を演出することが可能となり、強く印象に残るデザインを作ることができます。

装飾的に透明箔の箔押し加工を行った事例。基本的には透明なので、ゴテゴテし過ぎない。

◉ 箔押し

表紙の特殊加工の一番人気とも言える箔押し加工は、表紙に箔を転写する加工です。箔押し加工は表紙に華やかさと豪華さを演出します。箔の仕組みや選べる種類、入稿の方法もこの後詳しく紹介しますので、そちらも参考にしてみてください。

◉ 全面箔（フルフォイル）

箔押し加工は加工のサイズ指定があることが多いですが、しまや出版ではデジタル箔を用いて表紙・裏表紙に対して全面に箔加工ができます。通常の印刷では表現できない全面に輝く箔で加工された表紙はとても豪華な仕上がりとなり、唯一無二の存在感を与えます。

猫に施された金の箔押しが印象的なワンポイントになっている。

表1から表4まで全体を箔押しした豪華仕様。黒いマットな質感の紙に、金の箔でシックな仕上がりになっている。

◉ いろいろな印刷加工

紹介したもの以外にも「ブラックライトインク印刷」や「アロマインク印刷」など、見た目だけでは凄さがわからないさまざまな印刷が存在します。「こんなことできないかな?」と疑問に思ったことがあれば、まずは印刷所に相談してみましょう。

[ブラックライト印刷]

ブラックライト（紫外線）で浮かびあがる特殊な印刷。本のコンセプトによって何か仕掛けをするのもおもしろい。紙の種類は印刷可能な用紙のみ。

[アロマインク印刷]

透明なインキの中に香りのカプセルが入っており、軽くこするとカプセルが割れ、香りが広がる加工。加工部分の手触りが、多少マット調になる。

◉ 特殊紙を使う

イラストや写真を表紙に用いる場合は、印刷再現性の高い白色のコート紙などを用いるのが通常ですが、発色のよい色紙や風合いのある特殊紙を表紙の紙として使うことで、本に新たな表情と独特の風合いを表現できます。ここでは特殊紙のサンプルをほんの少しだけお見せします。インキのノリ具合などにも注目してみてください。

カミダナ／ A-113
玉しき　みずたま
180kg
白

カミダナ／ A-108
きらびき
150kg
S-150

カミダナ／ A-083
ことぶき
160kg
白

カミダナ／ A-015
新利休
120kg
びーどろ

カミダナ／ A-081
ファンタス
200kg
ライム

カミダナ／ A-008
D'CRAFT
129.5kg
ブロック

しまや出版の特殊紙サンプル「カミダナ！」より一部抜粋して掲載。
https://www.shimaya.net/kamidana/

箔押し

高級感をプラスする箔加工

前項でも少しだけ紹介した箔押し加工は、金や銀、キラリと光るメタリックな箔などを、熱と圧力によって紙に転写する特殊印刷です。タイトルなどで箔押しを使うとその存在を目立たせることができ、同時に高級感も得られます。模様の一部に箔押しをさりげなく用いるのも、おしゃれな使い方です。

箔の色や種類にはさまざまなものがあり、その一部を右ページに掲載していますので参考にしてみてください。王道なところでは、やはりキラッと光って目立つ金や銀が人気ですが、マットな質感の色箔や、ツヤのある黒箔を使うと、上品なイメージを持たせることができます。

色の付いた箔をシンプルなデザインの表紙のポイントに使う、というのもプロのデザインでよく使われる手法です。

箔押しは以前まで、あまり凹凸感がないものが美しい仕上がりだとされてきましたが、今では逆に凹凸感こそが箔押しの魅力だと捉えられている風潮もあります。凹凸感は紙質とも密接に関わってきますので、思い切り凹ませたい、という場合はやわらかく多少厚みのある用紙を選ぶとよいでしょう。

特殊紙によっては箔の面がきれいに出せずに剥げてしまうことがあります。強い凹凸のある紙など特殊用紙に加工を施したい場合は、事前に入稿先の印刷所に相談をしておくとスムーズです。

◉ 箔押しの仕組み

箔押しは通常、箔を押すための金属版が必要になります。この金属版を使って、箔に熱と圧力をかけ、紙に転写していく流れです。金属版は印刷所が作ってくれますので、制作側は箔版用のデータを作成して入稿します。箔版用のデータは、通常の表紙入稿データとは別ファイルか別レイヤーで用意する必要がありますので注意しましょう（PART3 No.12にて、箔押し原稿の作り方のコツを紹介しています。ぜひ参考にしてください）。下図は、箔押し用の金属版と、それを紙に押したものです。画像のように箔を用いずにただ押しただけの状態は「空押し」と呼ばれ、これも特殊加工としてよく用いられる手法です。箔押しほどの存在感はいらないけれど、さりげなく加工をしたい、といった場合に用いるとよいでしょう。

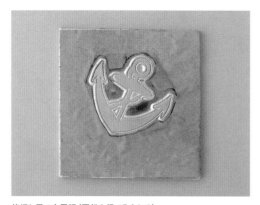

箔押し用の金属版（亜鉛や銅で作られる）。

版を使って「空押し」したもの。箔を使えば「箔押し」となる。

◉ 箔押しサンプル

金

銀

つや消し金

メタルレッド

メタルピンク

メタルグリーン

スカイブルー

黒（顔料）

白（顔料）

青（顔料）

赤（顔料）

レインボー

ホロ箔：HK015ゴールド

ホロ箔：HK015シルバー

ホロ箔：HK204ゴールド

ホロ箔：HK204シルバー

ホロ箔：ホロHK041

ホロ箔：ホロHK038

印刷所独自の印刷・加工

多様な印刷・加工技術

近年、印刷機・加工機の進化、技術の進化によって、以前よりも多種多様な加工や印刷を施すことが可能になりました。特に同人誌印刷では、小ロットから利用できる加工に重点をおいていることから、印刷所ごとに独自の印刷・加工を開発しているケースが多くあります。なかには、同じ加工でも、印刷所によって名称が異なることもあります。

この項目では印刷会社独自で行っている加工例として、しまや出版が展開している加工を紹介します。もちろんほかの印刷所でも、たくさんの魅力的な加工が存在しますので、いろいろな加工例を探しながら自分のイメージに合う加工を見つけてみてください。

◉ 十人十色

スミ（黒）以外で本文を印刷する「色刷り」と近い印刷を、オンデマンド印刷で表現しています。オンデマンド印刷ではスミ以外の印刷を行う場合、多くはフルカラーと同等の料金になりますが、本印刷は使用できる色に10色以内と制限はあるものの、低価格を実現しています。

本文を「群青」で刷った事例。テーマと合った色を選択することができる。

◉ ビデオテープケース入りブック

本物のビデオテープケースに本を封入する装丁を実現しています。本以外にもケースに封入するジャケットの装丁もデザインすることが可能です。それぞれのデザインを組み合わせることにより、まるで本物のビデオテープかのような品質を実現できます。

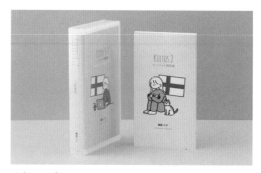

ビデオテープケースに本を入れるという変わり種。ケースを開封し本を取り出すワクワク感がある。

PROFILE

しまや出版

東京都足立区にある同人誌専門の印刷・製本会社。コミックマーケット（通称コミケ）の初期から関わる数少ない老舗企業。オフセット印刷機からオンデマンド印刷機、各種製本設備を備え、自社工場においてワンストップで印刷物を提供している。「初心者"にも"やさしい同人誌専門印刷会社」として同人誌制作初心者に門戸を広げ、また各種装丁にも力を入れており、こだわりを持った同人誌作家にも支持を受けている。
https://www.shimaya.net/

◉ オールネオンピンク／オールピュアホワイト印刷

日常的に見慣れているスミ（黒）で本文を印刷するのではなく、本文のすべてを「蛍光ピンク」「白印刷」で表現を行う印刷です。こちらもオンデマンド印刷によって安価な価格帯を実現しています。本文の色を変えている本を目にする機会は少ないので印象的な仕上がりになります。また、蛍光ピンクや白印刷は一般的には視認性が低いと思われがちですが、使用する用紙によってはモノクロ以上に読みやすい表現を行うことも可能です。

蛍光ピンクを扱うことで印象に残りやすい仕上がりとなる。

黒の本文用紙に白印刷をすることで雰囲気と視認性を高めている。
『56文字の黒の史書』らいとにんぐにゃんこ／寿ちま／デザイナー：眠

◉ フチカラーデコレーション印刷

本文のフチにカラーのあしらいを飾り付けた印刷を行います。ストーリーや世界観に合わせたデザインにすることで、本文の見た目が華やかになるだけでなく、本を閉じた状態で側面を見たときには、疑似的な小口染めの効果も期待できます。

章ごとにフチの模様を変えている事例。本を閉じている状態でも章の変わり目がわかりやすい。

◉ ねこじたマットPP

一般的にはラフマットPPと呼ばれることが多い加工です。全体的にマットな質感を持ちながら、表面にきめ細やかなザラザラ感のあるテクスチャが載っています。しまや出版では「まるで猫の舌のような質感」として『ねこじたマットPP』と名付けています。

手に取ってみるとザラっとした質感が伝わる。マットな印象に仕上げたいときに。

特殊加工の組み合わせ

1冊の本に複数の加工

　これまでさまざまな印刷方式や用紙、加工を紹介してきましたが、それぞれを組み合わせることで、より魅力的な本を制作することができます。たとえば、表紙に特殊紙を用いて印刷を行う場合も「この紙に合うインキの色、加工はどれだろう？」と考えてみると、より世界観に合った装丁を演出することができます。今回は、複数の特殊加工を組み合わせて、世界観を魅力的に表現している本を3つ紹介します。ぜひ制作時の参考にしてみてください。

　また、しまや出版では複数の特殊加工を自由に組み合わせて制作ができるクラウンセットを用意しています。これから紹介する作品以外にも「箔押し加工＋セパレーション加工」や「刺繍加工＋カラー口絵」などといった特殊装丁もセット料金内で表現することができます。

◉ 加工の組み合わせギャラリー

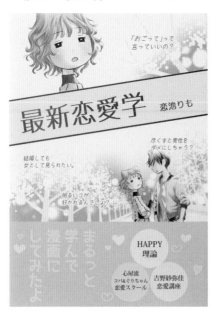

SPEC

カテゴリ：漫画（恋愛学）　綴じ方：無線綴じ
仕様：A5判（148×210mm）／194ページ
紙：カバー＝コート紙 135kg ／表紙＝ホワイトポスト 180kg
　　本文＝上質紙 90kg
加工：カバー＝ねこじたマットPP、箔押し

［カバー＋ねこじたマットPP＋箔押し］

カバーを掛けることにより物質感が強まり本として上質なたたずまいに。また、ねこじたマットPPのカバー加工にメタルレッドの箔押しを行うことで上品な印象の仕上がりになっている。
『最新恋愛学』恋池りも

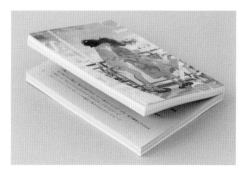

SPEC

カテゴリ：小説　綴じ方：無線綴じ

仕様：文庫／256ページ

紙：表紙＝ホワイトポスト 200kg ／本文＝星の紙（クリーム）、
　　色上質紙 厚口（レモン、桃、水、浅黄）

加工：表紙＝マットPP／本文＝紙替え

［マットPP＋紙替え］

マットPPの滑らかでマットな質感とイラストの印象がよく合っている。表紙の配色と、本文の紙替え加工による色の変化にも共通したイメージを感じる。

『クロノスタシス』エルスール／あいだ／表紙イラスト：かるは／表紙デザイン：MOBY

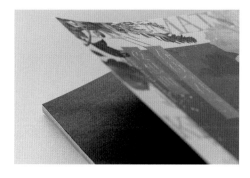

SPEC

カテゴリ：小説　綴じ方：無線綴じ

仕様：A5判（148×210mm）／74ページ

紙：表紙＝スタードリームオパール 209kg ／本文＝上質紙 90kg
　　遊び紙＝グリスター（アズライトブルー）

加工：表紙＝マットPP、箔押し／本文＝フチカラーデコレーション、遊び紙

［マットPP＋箔押し＋フチカラーデコレーション＋遊び紙］

メタリックパール加工が施された特殊紙「スタードリームオパール」に銀の箔押しを行い、キラキラとした輝きを放つ仕上がりに。遊び紙にも表紙と同様にパール加工が施された特殊紙「グリスター」を用いて全体の統一感を演出している。

印刷の基礎知識

フルカラー印刷

PART1でも簡単に色の仕組みについて触れていますが、ここでも一度おさらいの意味も込めて色の仕組みと印刷の基本原理を解説します。フルカラー印刷だけでなく単色刷りや特色印刷を試してみたい、と考えているときにも参考にしてみてください。

まずは、色の仕組みについて解説します。PCモニターなどで見ている色は、「光の三原色」と言われるR（赤）、G（緑）、B（青）の3色による混色で色を表現しています。これが印刷になると、通常のフルカラー印刷の場合はプロセスカラーと呼ばれるC（シアン）、M（マゼンタ）、

Y（イエロー）、K（ほとんどの場合スミ）のインキをかけ合わせて多種多様な色を再現することになります。ただ、色をかけ合わせるといっても色を絵の具のように混ぜて作り出しているのではなく、CMYKそれぞれの色の小さな網点を刷り重ねることで、フルカラーを表現しています。

印刷物に画像を掲載するときには、原則的にRGBの画像をCMYKに変換して使用する必要があります。「色の三原色」においてはCMYを混ぜると黒に近い色になるので、この現象により、モニター上で見るRGB画像よりも、印刷したCMYK画像は色が沈んでしまう傾向にあります。

◉ プロセスカラー印刷の仕組み

CMYKに変換した画像を印刷するときの概念図です。まず元画像をCMYKの4つの版に分解します。画像自体の階調は、網点のサイズなどによって置き換えられます。それぞれの版に各インキ（シアン、マゼンタ、イエロー、スミ）をつけて4回刷り重ねると、カラーの画像が再現されます。

フルカラーで刷られた印刷物を拡大すると、網点が見える。

C

M

K

特色印刷

　金や銀などのメタリック色や、蛍光色などの
ビビッド色は、プロセスカラーではどうしても
表現することができません。こういった色を使
いたい場合は、「特色」と呼ばれる、特別に色
を混ぜて作ったインキを使うことになります。

　特色を使う場合は、すでに混色して色が完成
したインキで色を刷ることになるため、フルカ
ラー表現のようにCMYKなどの単色を掛け合
わせて色を再現する必要がなく、印刷物に複数
色の混ざった網点がないというのも特色印刷の

特徴になります（特色をかけ合わせてまた別の
色を表現する、といった場合は除きます）。そ
して、特色の指定には、下図のような色見本と
いうものを使います。メタリックや蛍光、淡い
色や明度の高い色など数百種類の色表現のなか
からイメージに近い色を選んで、印刷所に伝え
ます。

　また、特色のみで印刷を表現する印刷を一般
的に「単色刷り（1色印刷）」「多色刷り（2色以
上の印刷）」と呼び、フルカラー印刷と組み合わ
せて表現する印刷を「5色印刷（フルカラー＋
特色1色印刷）」と呼びます。

◉ 一般的な色見本

特色を使う際には、色見本からイメージに合う色を選び、色ごとに割り振られた番号を印刷所に伝えます。色見本帳は
さまざまな会社から出ており、日本で一般的に用いられているのは「DICカラーガイド®」です（下図参照）。そのほか、
パステル系の淡いカラーが特徴的で、海外ではスタンダードな色見本として用いられている「PANTONE」や、蛍光
色の発色がよい「T&K TOKA」などの色見本もありますが、印刷所によっては扱っていないところもあるので確認が必
要です。

写真提供：DICグラフィックス株式会社

[DICカラーガイド®]

特色指定において、多くの印刷所で対応しているカラーガイド。DICグラフィックス株式会社というインキメーカーが発
行している。伝統色シリーズも含め、数多くのラインアップが揃っている。

オンデマンド印刷とオフセット印刷

　同人誌印刷でよく使用される印刷方式には大きく分けて、オンデマンド印刷とオフセット印刷の2つがあります。先程紹介したようにCMYKごとに版を作り、印刷するのは「オフセット印刷」です。一般的な印刷方法で、教科書や週刊誌、チラシ、カタログなど日常で触れる印刷物の多くにオフセット印刷が用いられています。刷版を使用し、インキを用いて一度に大量の印刷を行うことができるのが大きな特徴で、刷り数が増えれば増えるほどお得になります。逆に言うと少部数では割高になってしまうので、数十部単位の小ロットの印刷にはあまり向いていません。また特色用のインキを使うことができるというのも、オフセット印刷の特徴のひとつです。

　一方で小ロットが得意という特徴を持つこと

から近年、需要が増加し続けているのが「オンデマンド印刷」です。オンデマンド印刷とは「必要なときに必要なぶんだけを印刷する」ことを意味し、刷版を必要とせず、データを印刷機に直接送ることで印刷できることが大きな特徴です。オンデマンド印刷では、トナー方式とインクジェット方式が一般的ですが、同人誌印刷会社の多くはトナー方式を採用しています。オンデマンド印刷機の品質・機能は年々向上してきており、印刷の品質は機械の性能に依存する部分も大きいのが現状です。最近では「白・金・銀・蛍光ピンク」などの特色印刷に長けた機種を導入する会社も出てきていますので、事前に印刷サンプルなどで特徴や品質を確認するとよいでしょう。

　オフセット印刷とオンデマンド印刷は特徴が違いますので、制作したい部数や印刷の好み、納期に合わせて検討しましょう。

◉ 印刷の違い

[オンデマンド]　　　　　　　　[オフセット]

文字の印刷の比較。多少文字の太り具合に違いが出るものの、そこまで大きな差はない。
『オツベルと象』宮沢賢治

トーンとグレースケールの印刷の比較。下2段はグレースケールで、それより上は線数を変えたも（60線→90線）。オンデマンド印刷はベタ面の塗りに多少色ムラが出る傾向にある。

AMスクリーンとFMスクリーン

オフセット印刷は、印刷のデータを網点に変換して出力を行います。これを印刷用語で「スクリーニング」と言います。通常のオフセット印刷では「AMスクリーン」という方式が取られ、これは一定の間隔で並べられた丸い点の大小で階調を表現しています。再現性の高さ、印刷の安定度の観点から、現在の印刷業界ではスタンダードな印刷方式です。ただし、原稿によっては丸い点の並びの周期がズレた場合に、意図せず縞のような模様が出る「モアレ」と呼ばれる現象が起きてしまうことがあります。AMスクリーンは「線数」と言われる、点の密集度の細かさを表す単位が用いられますが通常の商業印刷ではフルカラー印刷時は「175線」を用いることが一般的となっています。この線数を上げると、網点のキメが細かくなり、モアレが目立ちづらくなります。

もうひとつ、モアレの発生を防ぐ方法に「FMスクリーン」を採用する、というものがあります。FMスクリーンはAMスクリーンよりも小さい網点が用いられ、かつ点がランダムに配置されるためモアレが生じにくくなります。また、AMスクリーンよりも網点同士の重なりが少なくなるため、色を濁さずに鮮明に印刷することが可能です。

一般的にAMスクリーンよりも、FMスクリーンによる印刷のほうが印刷の精度がよいとされていますが、印刷の安定度などの観点から、対応している印刷所は限られています。また、AMスクリーン・FMスクリーンにはそれぞれの印刷のよさがありますので、こちらも事前にサンプルを取り寄せるなどして、印刷具合を確かめてからどちらを利用するのか、検討することをおすすめします。

◎ 網点の違い

[AMスクリーン]

[FMスクリーン]

AMスクリーンとFMスクリーンの網点表現の違い。FMスクリーンのほうが網点が小さくランダムな形状のため、AMスクリーンよりもモアレが生じにくい。

◎ モアレの出やすい網点

以下に挙げるような形状の網点は、モアレになる恐れがあります。ほかにも、一見揃っているように見えるけれどドット形状の一部分が飛び出ているような場合は、印刷時にその飛び出た部分が繋がっているように見えてしまい、模様のようになることもあります。漫画でトーンを使用するときなどにも注意が必要です。

きれいに揃っている網点はOK。

K100%の周りにグレーの階調が付いている。

網点の形状がガタガタしている。

K100%の網点ではないグレー。

グレー塗りの上に網点が載っている。

紙の種類と印刷

印刷再現性

一言で「紙」といっても紙にはいくつかの種類があり、紙質は印刷具合と密接に関わってくる重要な要素です。紙は、印刷用紙、新聞用紙、情報用紙、包装用紙、ダンボール原紙に大きく分けられます。

印刷用紙は、インキの吸収性をアップさせるコート材を塗っている（塗工紙）か塗っていない（非塗工紙）かによって、印刷の再現性が変わってきます。また塗工紙は、どのくらいコート材を塗っているかによって、アート紙、コート紙、微塗工紙に大別されます。コート材が多いほど印刷再現性に優れるため、写真集や画集などにはアート紙が使われることが多いです。ただその分値段も高く、紙自体も重いものが多

いので、手軽に使えるわけではありません。同人誌を作る際は「本の内容（漫画・イラスト・小説など）」に合わせて、どの程度まで読みやすさや印刷再現性を求めるかを検討するようにしましょう。

前述したように、フルカラー印刷などで、モニターの色味に合わせた高い印刷再現度を要求する場合には、塗工紙と呼ばれるコート紙やアート紙を使用することをおすすめします。それに対し、非塗工紙や上質紙による印刷ではインキの吸収が悪くどうしても色が沈みやすい傾向にあります。こちらの用紙は、絵柄や本の世界観に合わせて使い分けをすることをおすすめします。以下に、簡単に紙の種類と特徴を記載しておくので、本文用紙や表紙に使う紙を探すときのヒントにしてみてください。

非塗工紙

印刷再現性：★ ★ ★

書籍や雑誌の本文、メモ帳、チラシなどに用いられる紙。「書籍用紙」と呼ばれる紙も、非塗工紙である。コート材が塗られていないためインキの吸収が悪く、写真やイラストのカラー印刷にはあまり向いていない。

微塗工紙

印刷再現性：★ ★ ★

雑誌の本文やカタログ、チラシなどに用いられる紙。写真が多めの書籍にもよく使われる。軽量さと印刷再現性のバランスがよく、扱いやすいが、ものによっては裏ヌケ（裏面に印刷が透け出てしまうこと）に注意が必要。

塗工紙

印刷再現性：★ ★ ★

ポスターやカレンダー、カタログ、写真集など、高品質な印刷を求められる製品によく用いられる紙。コート材が塗られているためインキの吸収がよく、発色もきれい。マット系やグロス系など、いくつか種類が分かれる。

ファンシーペーパー

印刷再現性：ものによる

装飾性の高い特殊紙はファンシーペーパーと呼ばれる。色や柄、テクスチャがあるものがこれに該当し、多種多様である。本文用紙よりは表紙やカバーに用いられることが多い。

◉ 紙×印刷サンプル集

ここからは、さまざまな用紙にフルカラー印刷を行ったサンプルを紹介します。本書では、近年オンデマンド印刷の需要が非常に高い傾向にあるため「フルカラーオンデマンド印刷」の見本を掲載します。紙の種類によって、色の発色の違いや印象の違いがわかると思います。また、紙色が濃いため印刷が視認しづらくなっているものもあり、紙自体の持つ色も印刷に大きく影響していることがわかります。同じ印刷でも表情が変わる様子をぜひ参考にしてみてください。

[マーメイド スノーホワイト]

表面にやわらかなエンボス加工が施された用紙。水彩紙のようなやさしい印象に仕上がるため、表紙用紙として人気も高い。

[エスプリコートVエンボス モメン]

表面に布地エンボス加工が施された用紙。用紙自体にコーティングが施されていて、若干の光沢感がある。

[エスプリコートVエンボス アラレ]

表面にアラレ模様のエンボス加工が施された用紙。用紙自体にコーティングが施されていて、若干の光沢感があり、光の加減によってアラレ模様がキラキラとした印象を与える。

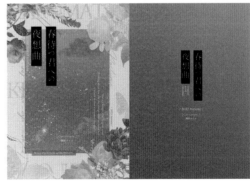

[ニュートーン ホワイト]

斜めのストライプ柄のエンボス加工が施された用紙。やわらかな質感を持ち、印象的な仕上がりを演出する。

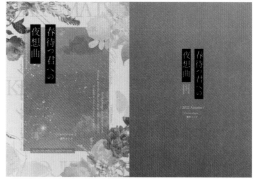

[キュリアスIR パール]

パールの色味が美しいパール紙。IR（イリディセント）とは虹色・玉虫色を指す言葉で、光の当たり方によってやわらかな虹色に変化する。

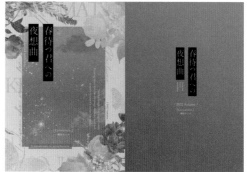

[ミニッツGA ホワイト]

微細なひし形のエンボス加工が施された用紙。サラサラとした質感を持ち、布地のような印象を与える。

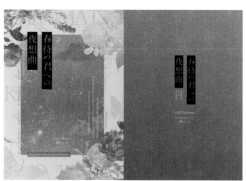

[里紙 とき]

自然のぬくもりとやさしさを感じさせる用紙。その淡いピンク色は素朴で味わい深い印象を与える。

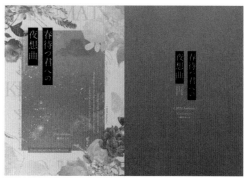

[色上質 りんどう]

色のついた上質紙。色上質紙は33色とバリエーションが豊富。なかでも、りんどうは、はっきりとしたきれいな紫色の用紙。

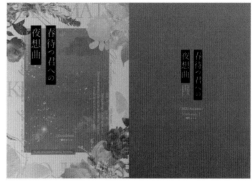

[ファーストヴィンテージ カシミヤ]

ヴィンテージ感があり、使い込んだような色と質感が魅力の用紙。微細な繊維模様が特徴的。

[ミランダ あい]

細かなガラスフレークにより、きらめく光沢感が魅力の用紙。光の当たり方によってキラキラと輝き、ゴージャスな印象を与える。

[新・星物語 クロウ]

星を散りばめたようなキラキラと輝く模様が特徴的な用紙。満天の星にかこまれているような幻想的な印象を与える。紙色が濃いめ、印刷によっては視認性が下がるので注意が必要。

カテゴリ別の仕様

よく使用される紙や加工

　本の装丁をイメージする際は「自分が作りたいイメージ」に合わせて考えるのがおすすめですが、本のカテゴリに合わせて仕様を考えていくのもひとつのやり方です。

　漫画やイラスト・写真集、技術書、小説など本のカテゴリによって、見やすい仕様は少し異なります。たとえば、イラストをしっかりと細部まで見てもらいたいと思っても、小さい判型だと細かい印象は印刷で表現できないかもしれません。もちろんすべてを基準通りに合わせる必要はありませんが、「見やすい仕様」を参考にしながら自分流にアレンジすることで、よりイメージ通りの本を作ることに繋げることができます。以下にカテゴリごとの装丁とよく選択される仕様を紹介するので参考にしてみてください。

◉ 漫画の仕様

「B5サイズ」または「A5サイズ」の「右綴じ／無線綴じ」製本がよく用いられます。また、表紙印刷ではモニターの色味に近づけることを優先するため、発色のよい「アート紙」「クリアPP加工」がよく利用されています。

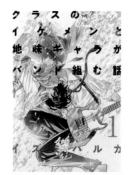

[判型]　　□ B5　□ A5　□ B6

漫画の同人誌では「B5・A5」が多く利用されている。「B6」は商業のコミックスに近いなどの理由で利用されていることも多い。

[表紙]　　□ ホワイトポスト 200kg（白）
　　　　　□ マーメイド 153kg（スノーホワイト）　□ LKカラー 180kg

特に「ホワイトポスト」の利用度は高い。光沢のある用紙であり、PP加工の定着もよく一番メジャーな用紙と言える。そのほかに、あえて光沢感を出さない用紙や、用紙自体に色の付いている紙なども、絵柄やストーリーに合わせて利用されている。

[本文用紙]　□ 上質紙 90kg　□ 上質紙 110kg　□ コミック紙

特に利用されている用紙は「上質紙 90kg」。漫画・イラストの場合、これより薄い紙だと裏面に絵柄が透けてしまうことがある。また、紙に厚みがあるコミック紙も、漫画にマッチするため人気が高い。

[加工]　　□ クリアPP加工　□ マットPP加工　□ 箔押し加工

表紙のPP加工はとても人気があり、多くの本に加工が施されている。本の耐久性が上がるだけでなく、「クリアPP」は、より光沢のある明るい印象を持たせ、「マットPP」は、サラッとした高級な印象を持たせることができる。また、唯一無二の存在感を放つ「箔押し加工」の人気も高い。

表紙にクリアPP加工が施されており、イラストの透明感とうまく調和している。本文用紙は「上質紙 90kg」。
『クラスのイケメンと地味キャラがバンド組む話　1』群青エデン／イズミハルカ／表紙・ロゴデザイン：金魚HOUSE 飛弾野由佳

◉ 小説の仕様

「A5サイズ」または「文庫サイズ（A6）」がよく用いられます。本文の読みやすさを考慮して本文用紙は薄手の用紙や、クリーム地の用紙であることも多いです。文庫サイズで制作する場合は、カバーを付けることでより商業誌を想起させる豪華な装丁にすることもできます。

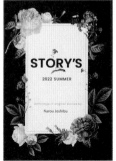

[判型] □A5 □文庫サイズ（A6） □新書サイズ

同人誌では「A5」の利用が比較的多いが、商業誌に合わせて「文庫サイズ（A6）」「新書サイズ」が用いられることも多い。

[表紙] □ホワイトポスト 200kg（白） □新・星物語
□色上質 最厚口

表紙の印刷がモノクロの場合、「色上質 最厚口」など色のついた用紙が用いられることが多い。また、ストーリーや世界観に合わせて「新・星物語」など、特殊紙が使われることもある。

[本文用紙] □クリームキンマリ □上質紙 70kg □クラフト紙

本文用紙には薄手の用紙が主に利用される。中でも、目にやさしいクリーム地の用紙である「クリームキンマリ」は人気が高い。

[加工] □遊び紙 □フルカラー口絵 □フルカラーカバー

商業誌に近い装丁として「フルカラー口絵」「フルカラーカバー」は人気が高い。また、本の世界観を表現するための「遊び紙」もよく用いられている。

フルカラーカバー付きの本格的な小説本。本文用紙に「クリームキンマリ」が用いられ、目にやさしく読みやすい工夫がされている。
『STORY'S 2022 SUMMER』なろう女子部／秋月忍、彩戸ゆめ、小鳥遊郁、夏野夜子

◉ 技術書・情報誌の仕様

本文に写真を多用するなど、表紙・本文共にフルカラー印刷である場合、表紙も本文も「アート紙（またはコート紙）」を用いることが多いです。また、本の綴じ側もきれいに見せるため「中綴じ製本」が用いられることもあります。

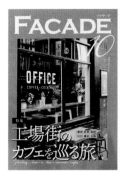

[判型] □B5 □A5 □A4

一般的には「B5」で作られることが多いが、ページ数が多い場合は「A5」が用いられることもある。写真の点数が多く、写真集を想起させるデザインであれば「A4」が用いられることもある。

[表紙] □ホワイトポスト 200kg（白） □新・星物語
□色上質 最厚口

写真やイラストがメインであれば「ホワイトポスト」がよく用いられる。一方でモノクロ・文字メインのデザインであれば、「新・星物語」や「色上質」といった色のついた用紙が用いられることも多い。

[本文用紙] □上質紙 90kg □上質紙 70kg □コート紙 110kg

写真やイラストがメインであれば「コート紙」がよく用いられる。一方でモノクロ・文字メインのデザインであれば、「上質紙」が用いられることも多い。

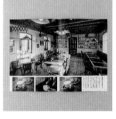

[加工] □クリアPP加工 □マットPP加工 □フルカラー口絵

漫画と同様に表紙のPP加工は大変人気があり、多くの本に加工が施されている。また、本文がモノクロ印刷の場合でも、巻頭にフルカラー口絵を挟み、店の写真や、重要な情報を載せるといったデザインが用いられることもある。

本文、表紙共にフルカラーの写真を多く使用しているのでコート紙を使用している。また、写真が見えやすいよう大きい判型を選択している。

入稿の基本

デザインができたらいざ入稿！

さて、デザインや仕様が固まったらいよいよ入稿です。スケジュールがタイトな場合は、入稿後にデータのミスがあると納品が期日に間に合わない！ といったことも起こりかねませんので、事前に入稿データや仕様に間違いがないか、しっかり確認するようにしましょう。印刷所には多くの場合、Webサイトから入稿できる「入稿用フォーム」が用意されているので、これを利用するのがよいでしょう。入稿用フォームの内容は印刷所によって異なりますが、入稿の形式、冊子のサイズ、ページ数などの基本的な情報から、特色使用の有無や希望する加工、使

用予定の紙を記入するものもあります。「どのように注文すれば希望の装丁になるかがわからない」と迷う場合には、印刷所に連絡を行い、相談しながらフォームの内容を埋めていくのもひとつの手です。

商業誌の場合は実際に印刷されたものがイメージと合っているか、製本作業に入る前に印刷具合を確認する「色校チェック」という工程を挟むことが多く、これにより仕上がりイメージとまったく違うものができてしまうという事態が起きないようにしています。同人誌の場合は色校チェックを行うことは稀ですが、予算やスケジュールによって、印刷の仕上がりにこだわりたい人は検討するのもよいでしょう。

◉ 入稿から完成までの基本的な流れ

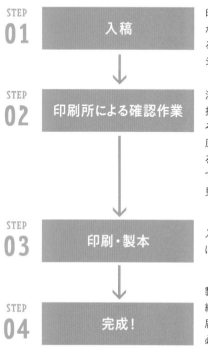

STEP 01 入稿

印刷会社に、入稿原稿を渡します。入稿前には、原稿サイズが適切か、ファイル数・ページ数は正しいか、レイヤーはすべて統合されているか（特色・箔押し利用時を除く）、解像度は適切か、ノンブル（ページ番号）が全ページに入っているかなど、今一度確認しましょう。

STEP 02 印刷所による確認作業

注文内容を元に、印刷会社にて原稿内容の確認を行います。データ破損、ファイル（ページ数）不足、注文内容と原稿サイズが異なるなど、そのまま作業を進めることができない場合には確認の連絡が届きます。原稿の差し替えなどが発生する場合、納品日・金額にも影響が出てくることもあります。その他、低解像度による画質の劣化・文字が欠けてしまう恐れがあるなど、作り手が意図していないと思われる不備を発見した場合にも連絡が届くことがあります。

STEP 03 印刷・製本

入稿データに問題が無ければ、本印刷に進みます。原則的にここからは追加の修正などは難しくなります。

STEP 04 完成！

製本されたものが手元に届きます。イベント会場への納品、自宅への納品、その他指定場所への納品など、注文時の指定に合わせて本が届けられます。本が届いたら、「注文通りの本に仕上がっているか」を必ず確認し、万が一、問題があれば印刷会社に確認を行いましょう。

◉ どうやって入稿する？

入稿する形式やメディアによって注意するべきことが違ってくるので、利用する印刷所のマニュアルなどをしっかり読んでおくことをおすすめします。しまや出版でも詳細な入稿ガイドブックを用意しています。入稿データの形式は使うソフトによって異なりますが、代表的なソフトで保存できる入稿データの形式を以下にまとめたので参考にしてください。

PSD形式	
使用ソフト：	Photoshop、Clip Studioなど
解像度：	[フルカラー印刷] 350dpi [グレースケール原稿] 400〜600dpi [モノクロ原稿] 600dpi、1200dpi
注意点：	原則的にレイヤーはすべて統合する。トーンを使用している場合、解像度は「600dpi」もしくは「1200dpi」にする（それ以外の解像度ではモアレが起きる可能性が高い）。

AI形式	
使用ソフト：	Illustrator
カラーモード：	[フルカラー印刷]CMYK [1色印刷]Kのみ（※多色の場合は、使用するインキの色と同じ色数を使用可能）
注意点：	不要なレイヤーは削除する。フォントはすべてアウトライン化を行う。リンク画像はすべて埋込みまたはパッケージ機能を使用し合わせて入稿。

PDF形式	
使用ソフト：	Word、Illustrator、InDesignなど
解像度：	[フルカラー印刷] 350dpi [グレースケール原稿] 400〜600dpi [モノクロ原稿] 600dpi、1200dpi
注意点：	フォントをすべて埋め込む。書き出し時の設定をしっかりと確認する（設定によっては、画像が圧縮されてしまったり、断ち切り分が無い状態でPDFが生成されてしまうことがある）。

EPS形式	
使用ソフト：	Illustrator、Photoshop、Clip Studioなど
カラーモード：	[フルカラー印刷]CMYK [1色印刷]Kのみ（※多色の場合は、使用するインキの色と同じ色数を使用可能）
注意点：	圧縮せずにネット上でやりとりを行うと、ファイルが破損する危険性が高い。

◉ 入稿前のチェック事項

- ☐ 入稿データのバックアップは取りましたか？ 万が一のために、持っておきましょう。
- ☐ 本文、表紙、カバー、帯などに足りないデータはありませんか？
- ☐ ファイル名に間違いはありませんか？ わかりやすい名称で付けてください。
- ☐ 画像の解像度は足りていますか？
- ☐ 使用している罫線に、0.1mm以下の極細の線はありませんか？
印刷されない場合があります。
- ☐ トンボなどのガイドラインがきちんと付いていますか？
- ☐ 断裁時用の余白3mmが仕上がりサイズ（上下左右）に追加されたデータになっていますか？
- ☐ 特色や加工の指定は間違っていませんか？
- ☐ 納期や納品場所の指定は間違っていませんか？

箔押し原稿をマスターしよう

箔押し加工とは?

箔押し加工はとても魅力的な加工ですが、原稿の作り方が通常の印刷原稿とは異なり、少し注意が必要です。本章では原稿の作り方を中心に箔押し原稿作成のコツをまとめてみました。

箔押し加工特有の癖をつかんで、箔押し原稿をマスターしましょう!

また、箔押し加工以外でも特殊な加工を行う際は、通常の印刷原稿とは異なる場合があるので入稿する印刷所の原稿の作成方法を参考にしっかりと確認をする必要があります。

◉ 箔押しの原稿

箔押し加工は下図のように用紙に印刷を行った後に加工を行います。PART3 No.05で詳細を説明していますが、箔押しには専用の箔型を作成する必要があり、原稿も箔型用の原稿を用意する必要があります。

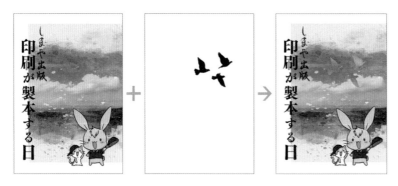

◉ データ作成時の注意点

[レイヤーを分けて制作]

箔押し原稿は印刷用の原稿と原稿を分ける必要がある。原稿制作時には、「統合済みの印刷用レイヤー」と「箔押用レイヤー」を分けて原稿を作成。印刷会社によって「ファイルを分ける」「レイヤーを分ける」など推奨方法が異なる場合があるので注意が必要。

[原稿は黒100%で制作]

原稿は実際の箔色に関わらず「K（黒）100%」で制作。箔押し加工では、グレー表現のように中間色を表現することができない。必ず1色のベタ表現で描こう。

◉ 細い線や細かいトーンの使用は避ける

一般的な箔押し加工では、加工の性質上、線が太りやすい傾向があり、「細かい印字表現」は潰れてしまう恐れがあります。原稿作成時は、線の太さは1mm以上、線幅の隙間は2mm以上、空けることをおすすめします。なお、表現できる細かさは印刷会社によって異なるので気になる場合は、事前に入稿先の印刷所に相談しましょう。（どうしても細かい描写を行いたい場合は、細線専用の版、設備によって表現が可能な場合もあります。各印刷所によって対応の可否は異なるので、やはり事前に入稿先の印刷所に相談するようにしましょう）

[線が細く、線幅の間隔が細い]　　[ドットが細く、線幅の間隔が細い]　　[線の太さが1mm以上、線幅の間隔が2mm以上]

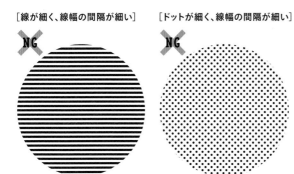

細い線やドットが潰れてしまい、きれいに印刷できない恐れがある。

イメージ通りの印刷ができる。

◉ 加工時のズレを考慮して原稿を作成

箔押し加工は通常の印刷と比べて、印字のズレが発生しやすく、精密な位置合わせ表現が苦手です。右図のようなデザインの場合、イメージ通りの仕上がりにならない可能性があります。印刷と箔押しを組み合わせたデザインをする場合、加工時のズレを考慮して、余裕を持ったデザインにすることをおすすめします。また、「パール箔」「透明箔」など、一部の特殊な箔柄では「下の絵柄が透けて見える箔」も存在します。「金・銀・色箔」など一般的な箔柄以外の箔を使用する場合は、必要に応じて事前に箔の特性を確認するようにしましょう。

■ 印刷原稿
■ 箔押し原稿

[原稿]

[加工後]

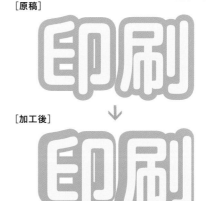

◉ まとめ

☐ 印刷用原稿と分けて原稿を制作する
☐ 原稿は黒100％で制作する。
☐ 細線描写は苦手なため避ける。
☐ 厳密な位置合わせが必要なデザインは避ける。
☐ 箔押し加工を施す箇所にも絵柄を載せる。

これらのポイントに注意すれば、イメージ通りの原稿を作成することができます。ただし、精細な絵柄や、特殊な箔柄、特殊紙に加工を施す場合には、さらに注意が必要な場合もあります。また印刷所によって注意点に多少の差異もあります。気になることがある場合には、どんな些細なことでも、入稿先の印刷所に事前に相談してみてください。必ず親身になって相談にのってくれます！

デザイン実例集

このパートでは、試してみたくなるような優れた装丁の同人誌を紹介します。シンプルな作りながらも配色やレイアウトで魅せる事例や、商業誌ではなかなか実現が難しい凝った加工の装丁事例などを、その仕様とともに掲載しています。作品の世界観をいかに装丁で表現するか。そのアイデアやテクニックをぜひ参考にしてみてください。

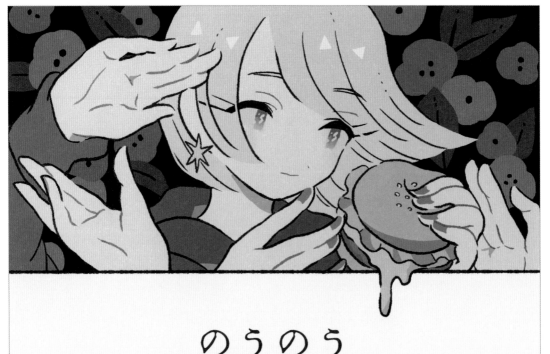

のうのう
融ける
たましい

nounoutokerutamashii

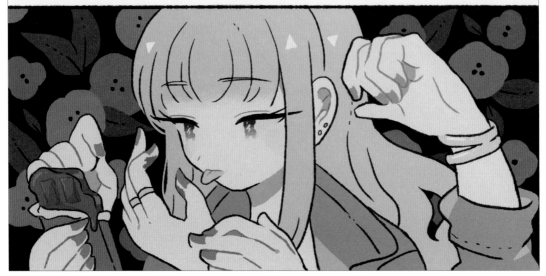

IL, D：hasuimo ／ PF：グラフィック

No. 01 のうのう融けるたましい
hasuimo

多腕の少女をテーマにしたイラスト集。神などの偶像で表現されることがある多腕のデザインとリアルクローズな少女をかけ合わせ、当たり前の日常で天上と俗世が溶けていく、体の境界が溶けていく、融合していくというイメージでタイトルを決定。普段目にする、やわらかく溶けるシチュエーションを表紙イラストに取り入れた。

SPEC

カテゴリ：イラスト集
綴じ方：中綴じ
仕様：A5判（148×210mm）／30ページ
紙：表紙、本文＝ホワイトマットコート135kg
フォント：タイトル＝xano明朝フォント

レイアウトのポイント

アクセントで奥行きをつくる。

シンプルな三分割のレイアウトに溶けるチーズのイラストを食い込ませることによりアクセントと奥行きを表現。

フォントのポイント

のうのう
融ける
たましい
nounoutokerutamashii

雰囲気にあった書体選択。

イラストやタイトルに合うにじんだ形状の「xano明朝フォント」を使用することで、全体の雰囲気を高めている。

イラストのポイント

疎密のバランスでリズムを。

粗密を考え、背景の花、多腕、少女、食べ物と多い要素のイラストを作成することで余白とのバランスをとっている。

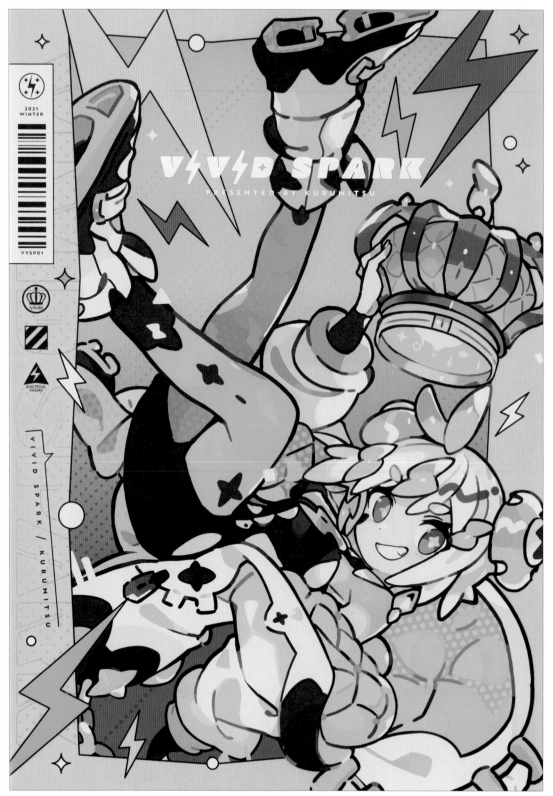

IL：くるみつ／D：レク／Guest illustrator：ぼふやみ／Cooperation：ターチ／PF：グラフィック

_{No.}02 VIVID SPARK
くるみつ

1年間で制作したオリジナル作品と商業で許可を貰った作品をまとめたイラスト集。表紙のキャラクター及びデザインは、スタイリッシュな印象のイラストを多数掲載している中面に合わせて設計されている。動きのあるイラストと無機質なアイコンの組み合わせによりポップかつクールなデザインとなっている。

SPEC

カテゴリ：イラスト集　綴じ方：平綴じ
仕様：B5判（182×257mm）／32ページ
紙：表紙＝サテン金藤 180kg
　　本文＝テイクGA-FS 135kg
加工：表紙＝箔押し（消銀）
フォント：タイトル＝オリジナル

モチーフのポイント

シリーズを通したモチーフ選択。
過去のオリジナルイラスト本『POPLOOP』シリーズの原点である「王冠」「雷（元気の象徴）」をモチーフに選択。

加工のポイント

ロゴに箔押し加工。
タイトルにも使用されている「SPARK」を表現するために、タイトルロゴ部分は銀色の箔押しでピカピカと光るような演出を試みた。

デザインのコンセプト

本の内容にあった表紙のデザイン。
本文にはスポーティなファッションのキャラクターが多く登場するので、表紙デザインにバーコードやモチーフアイコンなどを採用しスタイリッシュに仕上げた。

PART 4

デザイン実例集

115

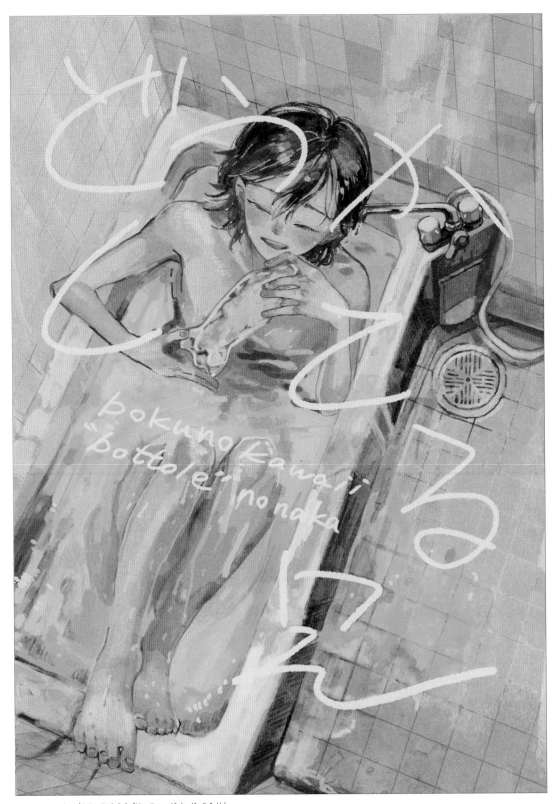

IL, D：あるびの／PF：PICO（プリンティングイン株式会社）

どうかしてる兄
あるびの（ぼくのぬいめ。）

スライムになってしまった兄と暮らす青年が主人公の漫画の装丁。漫画の内容を表出させたような、主人公がお風呂に入っている日常的なシーンで、湯船が緑色のスライムになっているというイラストを表紙に採用。全面に手書きのタイトルをレイアウトすることで、やわらかな雰囲気と生々しさが伝わるデザインとなっている。

SPEC

カテゴリ：漫画
綴じ方：無線綴じ
仕様：A5判（148×210mm）／44ページ
紙：表紙＝アートポスト 180kg
　　本文＝美弾紙ライト
　　遊び紙＝色上質紙 中厚口（若竹）
加工：表紙＝マットPP、透明ニス盛り
フォント：タイトル＝手書き

加工のポイント

伝えたい表現を強調する。
イラストは暖色系で明るい色合いのイラストにマットPP、スライムの部分だけクリアニスで質感を持たせている。

表4のデザイン

遊び紙のこだわり

表1の色に合わせた遊び紙の選択。
今回の漫画のテーマでもあるスライムのイラストに合わせた遊び紙を挟み込んでいる。

グラデーションを効かせる。
シンプルな赤と青のグラデーションで主人公たちの揺らぐような感情の幅を表現している。

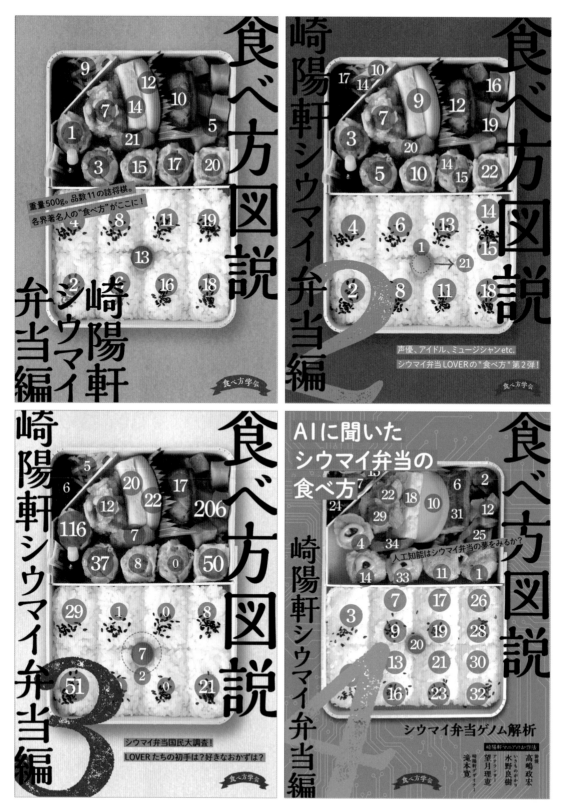

E：市島晃生、高橋毅／D：タケイチ／Cooperation：崎陽軒／PF：グラフィック

食べ方図説 崎陽軒シウマイ弁当編
（1−4巻） 食べ方学会

崎陽軒「シウマイ弁当」の食べ方に焦点を当てた同人誌。1,2巻では、一瞬で何の本なのか理解できるように食べる順番の数字を弁当上に表記している。また数字は、テーマに合わせて、3巻では国民アンケートの結果、4巻ではAIで解析した結果を表している。弁当と数字という一見違和感のある組み合わせが読者の想像を掻き立てる。

SPEC

カテゴリ：情報誌（飲食）
綴じ方：中綴じ
仕 様：B5判（182×257mm）／40ページ（1巻）、28ページ（2巻）、36ページ（3巻）、56ページ（4巻）
紙：表紙、本文＝コート紙 135kg

レイアウトのポイント

素材をいかす工夫。
数字の下のお弁当が隠れないように、数字の大きさや配置、色、透明度にこだわっている。

配色のポイント

美味しそうを大事に。
お弁当の美味しそうなイメージが損なわれないように、全体的に色や配置に配慮。3巻まではシウマイ弁当のパッケージの色がベースとなっている。

あしらいのポイント

既刊との違いをさりげなく演出。
4巻では「AIに聞いたシウマイ弁当の食べ方」という方向性の違いを表紙に出すため、基盤をうっすらと配置している。

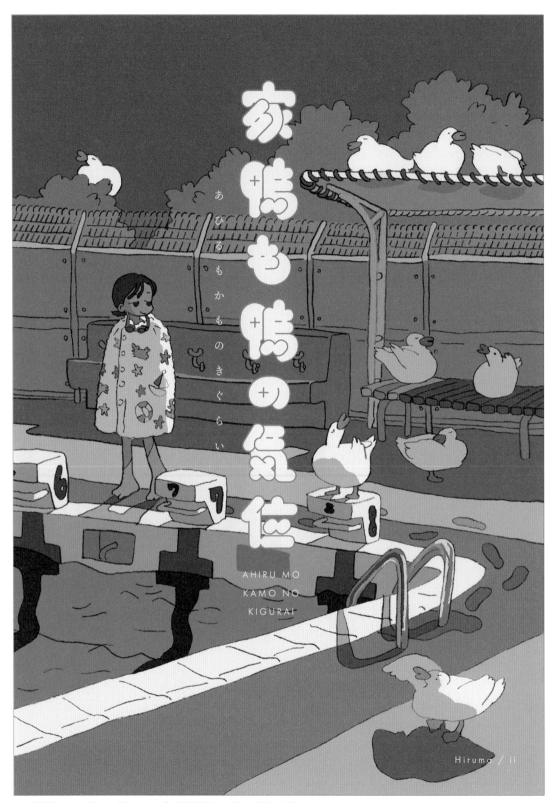

家鴨も鴨の気位

あひるもかものきぐらい

AHIRU MO
KAMO NO
KIGURAI

Hiruma / ii

IL：昼間／D：ぃぃ／Text：故事・ことわざ・慣用句辞典オンライン／PF：グラフィック

家鴨も鴨の気位
わらび豆腐（昼間、いい）

6つのことわざを題材にしたイラストとタイポグラフィの作品集。表紙にはタイトルのことわざ「家鴨も鴨の気位」からイメージして作成されたイラストをレイアウトし、イラストに登場するアヒルのもっちりした丸みやかわいらしさから発想したタイトルロゴを作成した。タイトルロゴとイラストの一体感が心地よい。

SPEC

カテゴリ：作品集（イラスト×タイポグラフィ）
綴じ方：中綴じ
仕様：A5判（148×210mm）／16ページ
紙：表紙＝上質紙 135kg
　　本文＝上質紙 110kg
フォント：タイトル＝オリジナル／和文＝貂明朝テキスト／欧文＝Futura

タイトルロゴのポイント

統一感を持たせる。
ことわざやイラストと関連するモチーフ（家鴨、泡、靴など）を文字の形に取り入れることで、全体の統一感を演出している。

書体のポイント

題材にあった書体選択。
やわらかい印象の明朝体を使用し、国語の教科書のようなイメージを織り交ぜることで、どこかやさしい印象に。

本文のこだわり

見せ場に目がいく構成。
イラスト×タイポグラフィを掲載した左ページに目がいくよう、右ページは余白を広めにとり、ゆったりとした構成になっている。

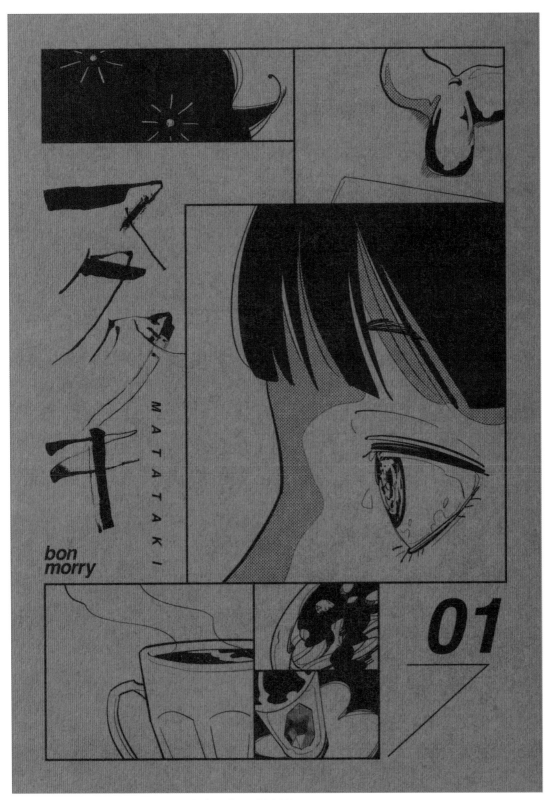

IL, D：bon morry／Title logo design：鎌村和貴／PF：藤原印刷株式会社

No. 06 マタタキ 01
bon morry

夜が明けない星に住む人々と、その側にいる闇の何かを描いた漫画。世界観の雰囲気を視覚と触覚で伝えることを意識して制作している。販売価格及び原価を抑えるため、制作費をかけるポイントを表紙の紙に絞って全体のデザインを決めることで、クオリティを損なわない設計になっている。

SPEC

カテゴリ：漫画
綴じ方：無線綴じ
仕様：A5判（148×210mm）／68ページ
紙：表紙＝ビオトープGA　210kg（アプリコット）
　　本文＝メヌエットフォルテW 39.5kg
フォント：タイトル＝オリジナル／欧文＝Helvetica

印刷のポイント

地色をいかす。

「ビオトープGA（アプリコット）」の色をいかすことで1色刷りならではの雰囲気を醸し出している。

紙のポイント

タイトルロゴのポイント

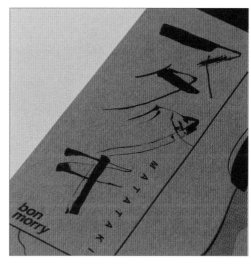

イメージの共有。

タイトルロゴは書家の鎌村和貴によるもの。物語の結末のイメージを共有することで、物語とマッチした情緒あふれるタイトルロゴとなった。

読む体験も考慮する。

夜の暗い場面が描かれることが多い話を読みながらもあたたかさを感じられるように、表紙にはやわらかく厚みのある紙を採用。

PART 4

デザイン実例集

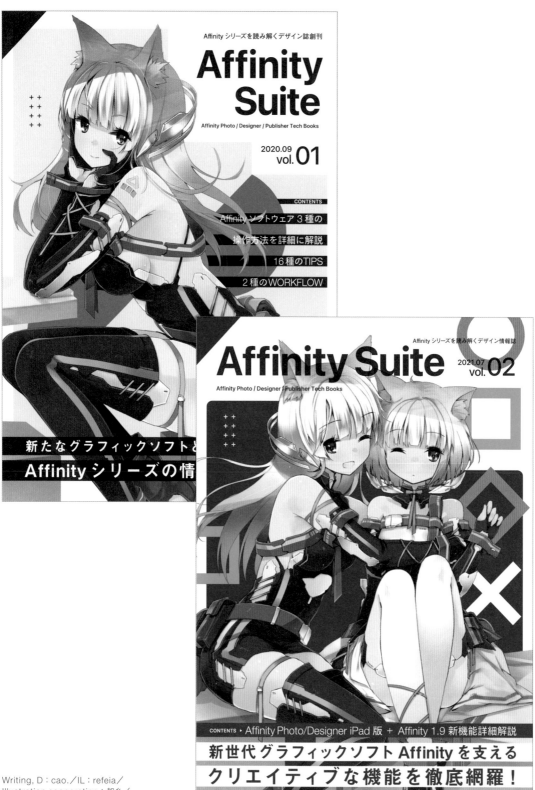

Writing, D：cao./IL：refeia/
Illustration cooperation：架糸/
Proofreading：高町ぐずり/PF：グラフィック

07

Affinity Suite（vol.01,02）

cao.（*PetitBrain）

グラフィックソフト「Affinity」シリーズを徹底解説した教則本。「初心者に向けたグラフィックソフトの入門書」というコンセプトのもと、専門的なジャンルが多い技術書のなかで、どのようにして読みたいと感じてもらうか試行錯誤を重ねたデザイン。技術書典9「刺され！技術書アワード」にて「ニュースタンダード部門」を受賞。

SPEC

カテゴリ：技術書（ソフト解説）
綴じ方：無線綴じ
仕様：B5判（182×257mm）／100ページ
紙：表紙＝コート紙 180kg
　　本文＝コート紙 110kg
フォント：和文＝太ゴB101、見出ゴMB31、たづがね角ゴシック／欧文＝Helvetica Neue

※電子版での販売を基本としており、技術書典のみで紙版の受注生産を行っている。

レイアウトのポイント

想定する読者に届ける。

デザインをはじめたい初心者〜中級者に向けた本なので、手に取りやすく癖のないスタンダードなデザインに。

イラストのポイント

テキストのポイント

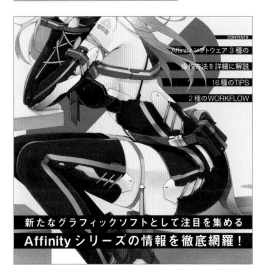

文字情報の整理。

タイトル、見出し、小見出しと伝えたい情報がほかの素材に埋もれず読みやすく整理されている。

目を引くキャラクター。

Affinityの先進的で未来感のあるイメージが投影されたキャラクターはrefeiaによるイラスト。

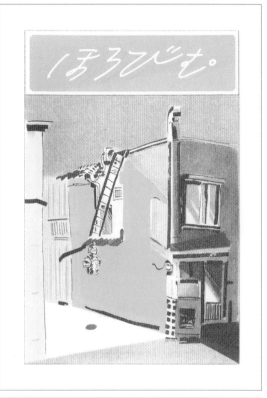
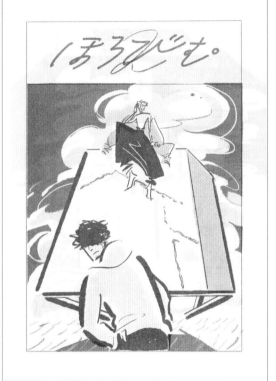
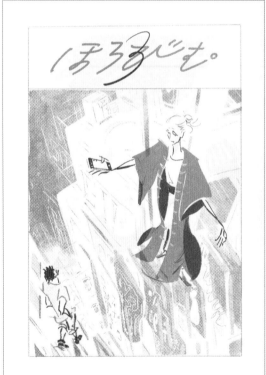
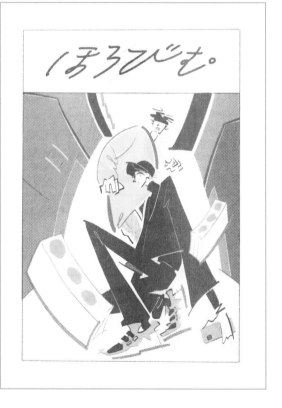

IL，D：エビコ／PF：レトロ印刷JAM（表紙）

ほろびむ（1-4巻）
エビコ（しじましい）

街の記憶にまつわる不思議なできごとを描いた漫画作品のシリーズ。毎巻デザインフォーマットを固定し、2色刷りを行うことで統一感を出している。タイトルロゴは漫画の印象と合わせてシンプルなフォルムに手書きの軽やかさを持たせている。さまざまな細かい気配りにより全体としても軽やかな雰囲気を纏ったデザインとなった。

SPEC

カテゴリ：漫画
綴じ方：中綴じ
仕様：A5判（148×210mm）／24ページ（1巻）、20ページ（2巻）、28ページ（3巻）20ページ（4巻）
紙：表紙＝ハトロン紙／本文＝普通紙
加工：表紙＝リソグラフ印刷
フォント：タイトル＝手書き

印刷のポイント

アナログ要素を取り込む。
リソグラフ印刷による2色刷りで、ムラやズレが発生し味わい深い仕上がりとなっている。

製本のポイント

紙のこだわり

白い紙にも表情あり。
作品の内容と近い抜け感を演出するため、表裏で異なる質感を持ちつつ混じり気のない白さのあるハトロン紙を採用した。

隅々まで気を配る。
イラストの色味と中綴じのホッチキスの色味を合わせるなど、ベースはコピー本だが冊子として所有欲を持てるような仕様。

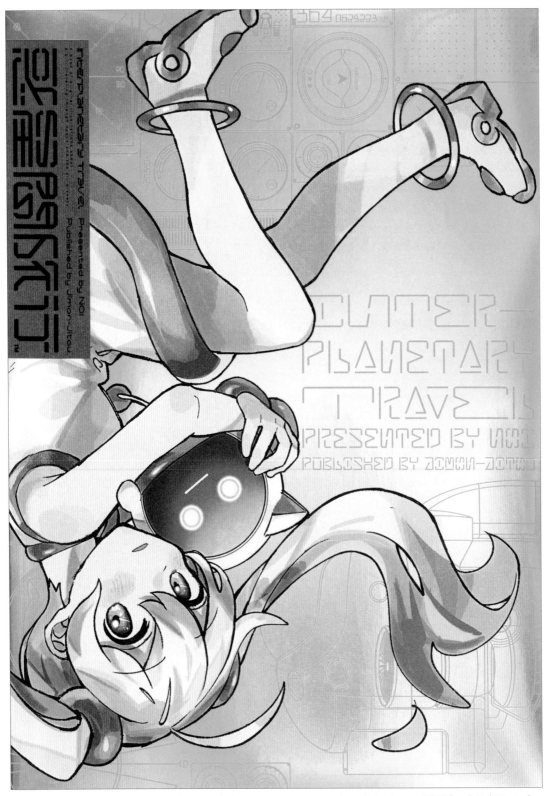

D：小原範均（グラフィック、書体）、後藤杜彦（グラフィック）／Character design, IL：510 2U／PF：イニュニック（冊子）、デジタ（ステッカー）

惑星間旅行 Interplanetary Travel

字問字答（小原範均、後藤杜彦、51O 2U）

宇宙を旅する少女「NOI」と彼女の宇宙旅行の記録を紹介するという内容のイラスト集。表紙には宇宙船をイメージしたホログラムのアルミ蒸着紙を使用し、オリジナルの宇宙文字フォントをデザインに使用することで、あたかも宇宙から送られてきた同人誌であるかのように演出している。

SPEC

カテゴリ：イラスト集
綴じ方：PUR無線綴じ
仕様：B5判（182×257mm）／32ページ
紙：表紙＝Specialities No.713
　　B5本文＝コスモエアライト 86kg
　　A5本文＝NTラシャ 100kg（グレー50）
加工：表紙＝グロスPP ／ステッカー＝マットPP手貼り／本文＝サイズ違いの紙を挟み込み
フォント：タイトル＝オリジナル／欧文＝Ace 、Ofform、Roobert、Simplon Mono

フォントのポイント

オリジナルのフォントを作成。
宇宙文字をイメージしたオリジナルフォントをフォント制作アプリ「Glyphs」で制作し、表紙や本文に使用。

モチーフのポイント

造本のポイント

仕様を変える。
主人公が所属する宇宙企業の架空のパンフレットをイメージしたページを作成し、本文とは違う判型、用紙、印刷で挟み込んでいる。

宇宙を感じさせる。
表紙にはキャラクターのほかに宇宙船の操縦画面をイメージしたグラフィックを配置。

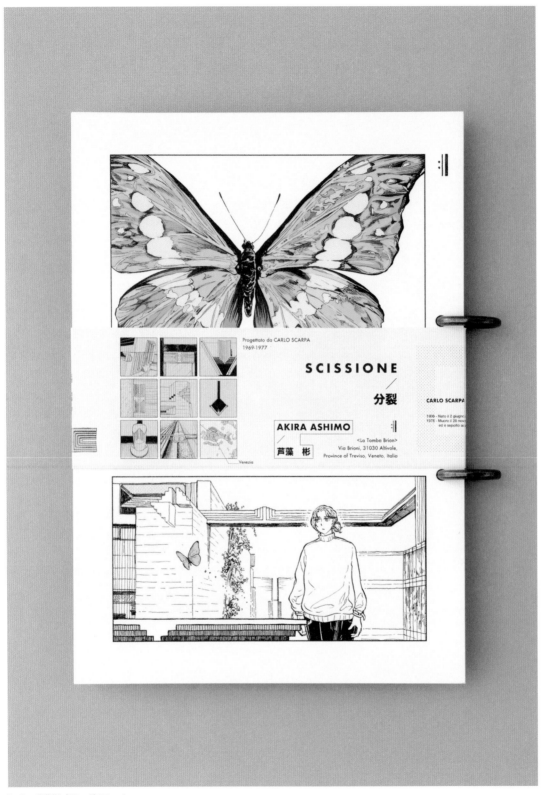

IL, D：芦藻彬／PF：グラフィック

SCISSIONE／分裂

No. 10

芦藻 彬（羊々工社）

イタリアの建築家、カルロ・スカルパのマスターピース「ブリオン家の墓地」の空間とディテールを表現した無声漫画。ループする（空間を回遊し続ける）構成をリング製本で表現し、無限に読み続けられる本を実現。紙と印刷方式の組み合わせや、組み立てる帯など、細部まで物理媒体ならではのデザインにこだわっている。

SPEC

カテゴリ：漫画（建築）
綴じ方：リング綴じ（カラビナ）
仕様：A4判（210×297mm）／20ページ
紙：表紙（帯）＝サテン金藤 180kg
　　本文＝ヴァンヌーボVG 195kg（スノーホワイト）
加工：帯＝折り目、切れ込み
フォント：タイトル＝ヒラギノ角ゴ、Futura／
欧文＝Futura、Helvetica Neue

イラストと印刷のポイント

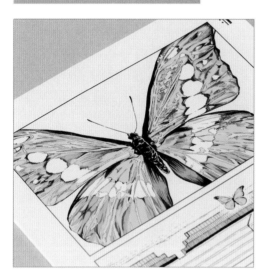

納得のいくまで調整する。

蝶の青が美しく出るよう、色校正と作画修正を繰り返すことで鮮やかな青色が目を引くデザインとなっている。

帯のこだわり

製本のこだわり

登場する建築物の構成を反映。

凝ったディテールとアンティーク感を表現するため、多くのパターンを試作しリング製本のカラビナの選定にこだわっている。

加工により組み立て可能に。

折り目と切れ込みを入れることで、帯が構造物として立ち上がってくる。

PART 4　デザイン実例集

131

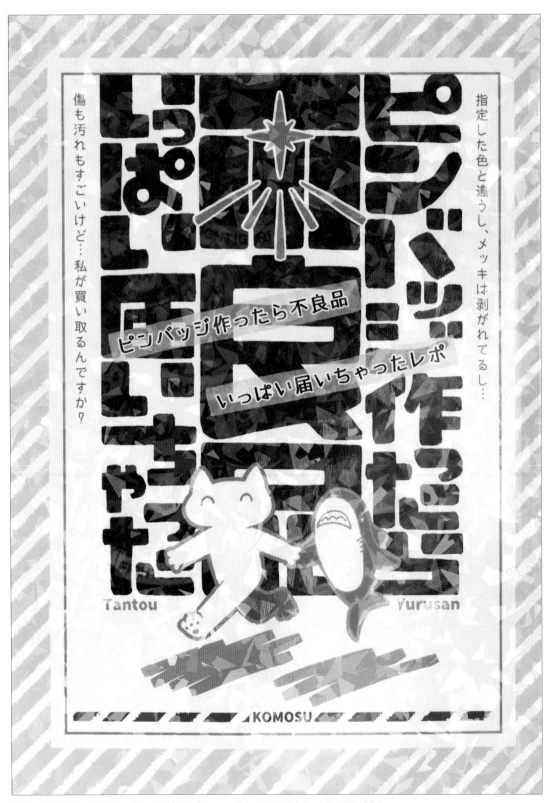

IL, D：こもす／Provide information：トモキさん／Cooperation：ちゃんび／PF：大阪印刷株式会社

ピンバッジ作ったら不良品いっぱい届いちゃったレポ　こもす（KOMOSU）

不良品を送り付けてきた工場と返金をめぐって奮闘するレポ漫画。加工や、手数の多いデザインだが色数を絞ることで散漫にならずうまくまとめている。ポップなイラストと配色、そしてホログラムPPの輝きが目を引くかわいいデザインとなった。また、そのかわいさが不穏なタイトルを際立たせている。

SPEC

カテゴリ：漫画（レポ）
綴じ方：無線綴じ
仕様：A5判（148×210mm）／36ページ
紙：表紙＝ハイマッキンレーポスト
　　本文＝モンテルキア 90.5kg
加工：表紙＝ホログラムPP（クラック）
フォント：タイトル＝手書き／和文＝フォント
ポにほんご／欧文＝鉄瓶ゴシック

タイトルロゴのポイント

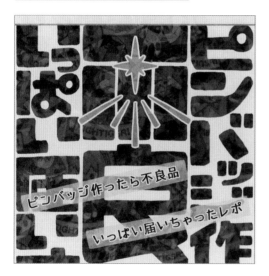

タイトルの文章を調整。
タイトルの「不良品」を中央に持ってくるために、「いっぱい」を追加することでバランスをとった。

紙のこだわり

遊び紙にも物語を反映。
漫画で綴られるピンバッジへの期待と現実の差を、巻頭と巻末の遊び紙を変えることで表現している。

タイトルロゴの加工

レイヤー感をプラス。
手書き文字には、実際に届いたたくさんの不良品を並べて撮影した写真を合成することでデザインに奥行きを出している。

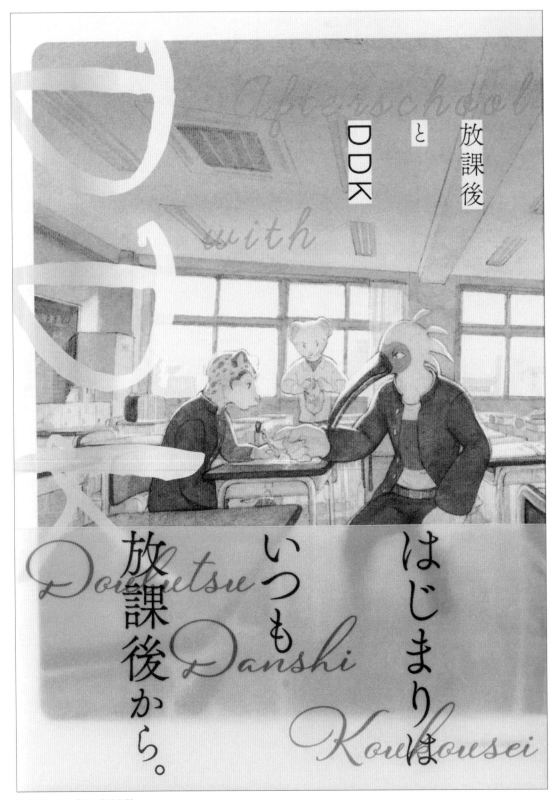

放課後とDDK

はじまりはいつも放課後から。

IL, D：bineko／PF：金沢印刷

放課後とDDK

bineko（binnet works）

男子高校生3人による等身大のゆるい日常を描いた漫画。教室での何気ないワンシーンを切り取ったイラストを世界観に溶け込むようなタイポグラフィと、風合いのある紙や帯で包むことで、放課後の教室から漂うやわらかな空気感を表現している。

SPEC

カテゴリ：漫画
綴じ方：無線綴じ
仕様：A5判（148×210mm）／56ページ
紙：表紙＝ミニッツGA（スノーホワイト）
　　本文＝コミック紙（ホワイト）
　　帯＝クラシコトレーシング
加工：帯＝家庭用プリンターで印刷
フォント：タイトル＝筑紫Aオールド明朝／
欧文＝Epicursive Script、Learning Curve
／帯＝筑紫Aオールド明朝、Hello My Love

紙のポイント

ぬくもりの再現。
アナログのイラストレーションによるぬくもりと情感をそのまま再現すべく、布目のような質感の紙を採用。

帯のデザイン

レイアウトのポイント

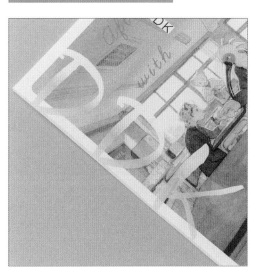

和文と欧文でメリハリをつける。
彼らのキーフレーズである「DDK」を、グラフィカルな書体で大きく配置。可読部分との差別化を図っている。

家庭用プリンターで一工夫。
クラシコトレーシングの帯にキャッチコピーを添え、青春が放つ輝きと儚さを表現した。

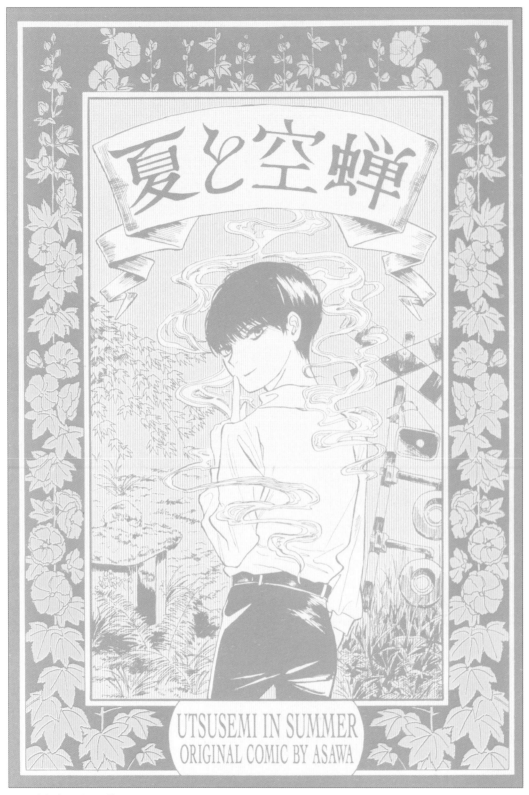

UTSUSEMI IN SUMMER
ORIGINAL COMIC BY ASAWA

IL, D：朝和／PF：くりえい社

夏と空蝉
朝和（朝和書店）

夏のレトロな雰囲気の怪奇漫画。大正時代のパッケージを意識したデザインとなっている。タイトルロゴはキリッとした明朝体に流線を合わせるように手書きしている。水色と黄色のさわやかな配色の2色印刷で、夏、レトロ、怪奇というキーワードに沿ったデザインとなっている。

SPEC

カテゴリ：漫画
綴じ方：平綴じ
仕様：B4判（257×364mm）／28ページ
紙：表紙＝新・星物語 150kg（マーガレット）
　　本文＝コミック紙（ナチュラル）
加工：表紙＝2色印刷
フォント：タイトル＝手書き

印刷のポイント

テーマにあった印刷。
2色印刷で夏をイメージした彩度の高い水色と黄色を採用。濃淡のバランスを考えながら色分けを行っている。

紙のポイント

モチーフのポイント

表紙を彩る夏の花。
枠に装飾的な花を描き、左右対称に配置することでパッケージ感のある構成となった。

表紙に新・星物語。
銀箔入りの紙を選ぶことで、和風で涼し気な雰囲気を演出している。

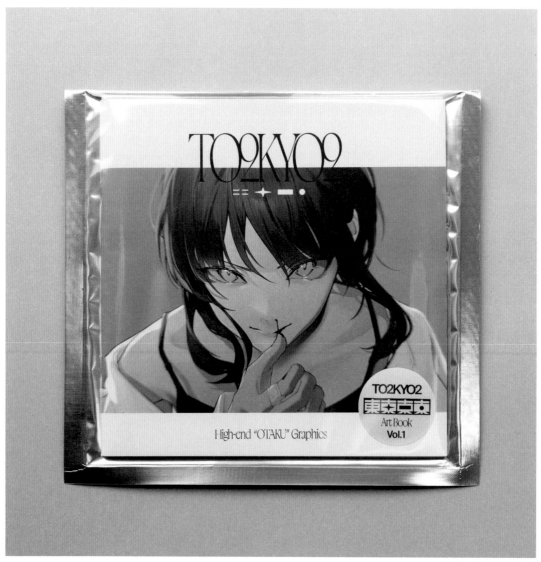

Concept Design, Art Direction, D：TO2KYO2／IL：IHUi／PF：グラフィック（冊子）、ペパレス製作所（アルミ袋）、ヒット・ラベル（ステッカー）

TO2KYO2 ArtBook vol.1
High-end "OTAKU" Graphics　東東京京株式会社

日本が誇るオタクカルチャーの格好よさをファッション
に落とし込み「イラスト」と「実写」2つのアプローチで
ビジュアルを構築した「オタク×ファッション」がテー
マのアートブック。キーワードはハイエンド、シンプル、
上質、クール、そして少しの違和感となっており、各所
にそのこだわりを感じるデザインに仕上がっている。

SPEC

カテゴリ：イラスト、写真集
綴じ方：中綴じ
仕様：B5判変型（182×182mm）／60ページ
紙：表紙＝ハイマッキンレー ピュアダルポス
ト 180kg ／本文＝ハイマッキンレー ピュア
ダルアート 110kg ／表紙ステッカー＝ホログ
ラム、光沢ラミネート／アルミ袋＝チャッ
ク付シルバークリアパック／袋ステッカー表
＝透明塩ビ／袋ステッカー裏＝アート紙
加工：表紙、本文＝ハイエンドデジタル印刷
（スーパーリアル）／ステッカー＝ホログラ
ム／パッケージ＝アルミ袋
フォント：タイトル＝ Boogy Brut Poster
White ／表紙ステッカー＝ Suisse Int'l、Boogy
Brut Poster White ／アルミ袋ステッカー
＝ Boogy Brut Poster White、PVC
Dynasty、Swear、PVC Banner、Suisse Int'l

構成のこだわり

ハイエンドなパッケージ。
イラストが立つようにデザインは最小限にしつつ、上質な
印象を与えるようにステッカーやアルミ袋で物理的なレイ
ヤー感をプラス。

本文のポイント

ストーリー性のあるレイアウト。
写真の枚数やトリミング、サイズ感、文字の配置などをコ
ントロールすることで常に新鮮な気持ちで読み進められる
ような工夫を。

印刷のポイント

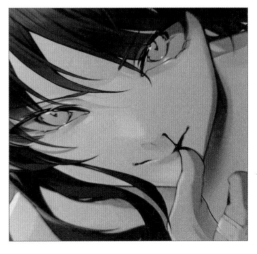

ハイエンドデジタル印刷。
イラスト・写真のよさを120％伝えられるようハイエンド
デジタル（RGB）印刷にすることで理想的な発色で仕上
がっている。

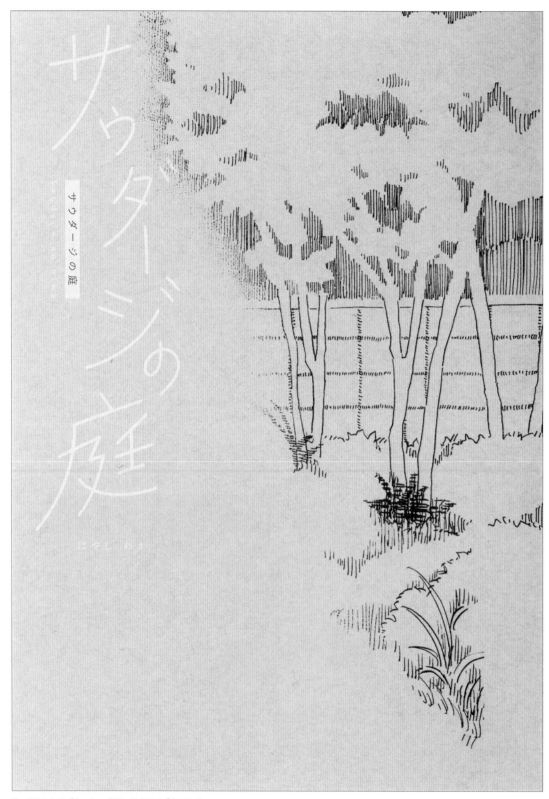

サウダージの庭
Saudade no niwa
サウダージの庭

はやし わか

IL：はやしわか／D：せつ／PF：EditNetプリンテック

サウダージの庭

はやしわか（こしょう）

妻の遺した庭でガーデニングをはじめるお爺さんを主人公とした漫画。「サウダージ」は「郷愁、憧憬、思慕、切なさ、愛」などの意味合いを持つ。過ぎ去った日々にやさしく触れていくような雰囲気を出すために、ファーストヴィンテージ（アッシュ）の紙色を利用して、黒と白の線だけで表紙をデザインしている。

SPEC

カテゴリ：漫画
綴じ方：無線綴じ
仕様：A5判（148×210mm）／68ページ
紙：表紙＝ファーストヴィンテージ 135kg
　　（アッシュ）
　　本文＝タブロ 65.5kg
加工：表紙＝オンデマンド白印刷
フォント：タイトル＝手書き

イラストのポイント

引き算で伝える。
静けさや寂しさの中にあたたかさを落とし込むように考え、絵は着色しない黒い線画のみとした。

表4のデザイン

タイトルロゴのポイント

目立たせないという手法。
ヴァーストヴィンテージ（アッシュ）の色彩に白印刷するだけの題字は、光の加減によって消え入りそうな儚さを感じさせる。

あえて人物を表4に配置。
人物を表4にすることで表紙には題字と庭の絵が残るのみ。何かを喪失しているような雰囲気に。

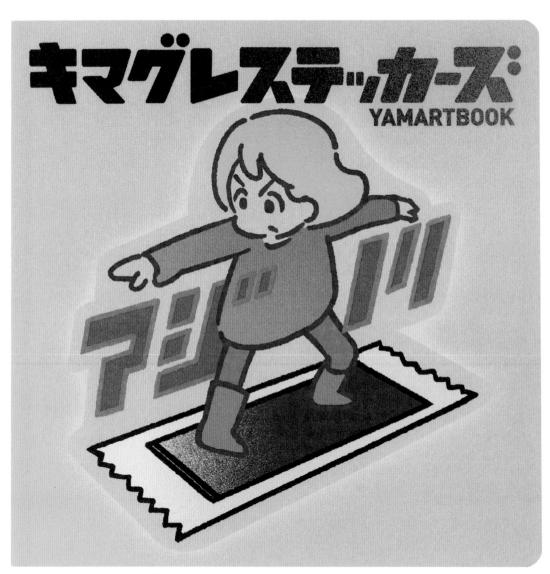

IL, D：やま〜る／PF：大阪印刷株式会社

キマグレステッカーズ
やま～る

SPEC

カテゴリ：イラスト集　綴じ方：無線綴じ
仕様：A5判変型（148×148mm）／36ページ
紙：表紙＝ペルーラ180kg（スノーホワイト）
　　本文＝上質紙 135kg
加工：角丸加工
フォント：タイトル＝オリジナル

気まぐれなデザインのオリジナルステッカーをまとめたイラスト集。「キマグレステッカーズ」のタイトルとステッカー（アジノリ）をシンプルに配置したデザイン。上品な輝きのある紙を選択し、角丸加工を施すことで、ステッカーの持つ光沢感と丸みが感じられる仕上がりとなっている。

紙のポイント

組み合わせの妙。
パールトーンの細かい輝きを放つ紙「ペルーラ（スノーホワイト）」とグラデーションで淡く発光するように見える。

表4のデザイン

ワクワクさせる演出。
書籍内で紹介するステッカーを誰かがペタペタと貼り付けたようなデザイン。思わず欲しくなってしまう。

加工のポイント

全体のトーンに合わせた角丸加工。
正方形の判型に角丸加工を施し、まるで絵本のようなコロンとかわいい仕上がりに。

デザイン実例集

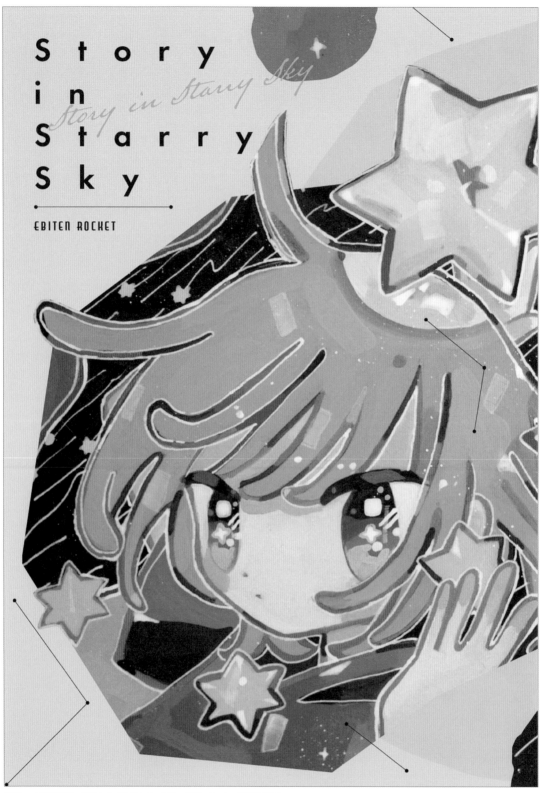

Story in Starry Sky

Story in Starry Sky

EBITEN ROCKET

Writing：藤田当麻、月島かな／IL,D：きゃらあい／PF：ちょ古っ都製本工房

Story in Starry Sky

えびてんロケット（藤田当麻、月島かな）

2人の作者が同じ3題で紡ぐショートショート集。タイトルは3つのお題を繋げてひとつの作品を作る様子を星座と重ねた。星を操っているようなイラストをアナログで制作し、タイトルロゴは星座のように文字の間隔を広く空けた。星座の直線的で無機質なイメージと、星そのもののあたたかみを掛け合わせたデザインとなっている。

SPEC

カテゴリ：小説　綴じ方：くるみ綴じ
仕様：A6判（105×148mm）／128ページ
紙：表紙＝マットコート紙 135kg
　　本文＝上質紙 70kg
フォント：タイトル＝Futura ／欧文＝Austin
Pen、Capitol

イラストのポイント

全体を考えた設計。
元々背景まで描き込んでいたイラストをトリミングすることでタイトル、イラストともに目につきやすいように仕上げた。

背、表4のデザイン

ワンポイントにならないような工夫。
背表紙には色を敷かず、イラストを表4まで跨がらせることで広がりをみせている。

モチーフのポイント

ロゴとイラストを繋ぐ意識。
質感のあるイラストと無機質なタイトルロゴをなじませるため、イラストの一部を切り取ったものや星座のようなパターンを散りばめてレイアウト。

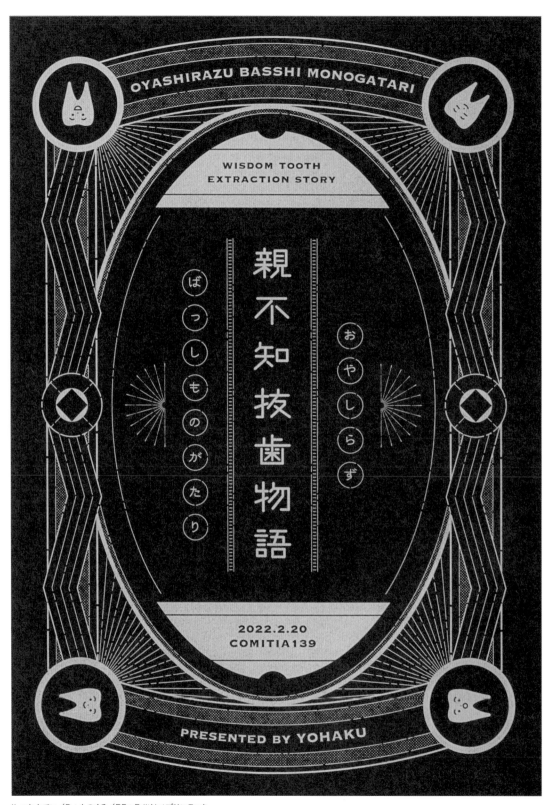

IL：たんてい／D：ものくろ／PF：EditNetプリンテック

親不知抜歯物語
よはく

強烈な親不知の抜歯体験を描いたレポ漫画。装丁は、実際に筆者に生えていた4本の親不知の生え方（方向）と位置を再現して四隅に配置している。漢字のみで構成されたタイトルと装飾をディープマット（インディゴ）に白印刷をすることで歯医者の清潔さと少しの恐怖が感じられる仕上がりとなっている。

SPEC

カテゴリ：漫画（レポ）
綴じ方：無線綴じ
仕様：B6判（128×182mm）／26ページ
紙：表紙＝ディープマット135kg（インディゴ）
　　本文＝アドニスラフ
加工：表紙＝オンデマンド白印刷
フォント：タイトル＝ヨタG／
欧文＝Copperplate

印刷のポイント

本の内容を伝えるシンプルな選択。
ひと目で歯の本とわかってもらえるようなイメージをデザイナーと共有し、白印刷を採用。

装飾のこだわり

参考資料でデザインに説得力を。
歯式で使用されている記号や、日本歯科医師会のシンボルマークなど歯にまつわるものを参考にモチーフを作成。

モチーフのポイント

表情の違いでリズムを生む。
抜歯された各々の歯たちはそれぞれ個性があり筆者こだわりの表情。

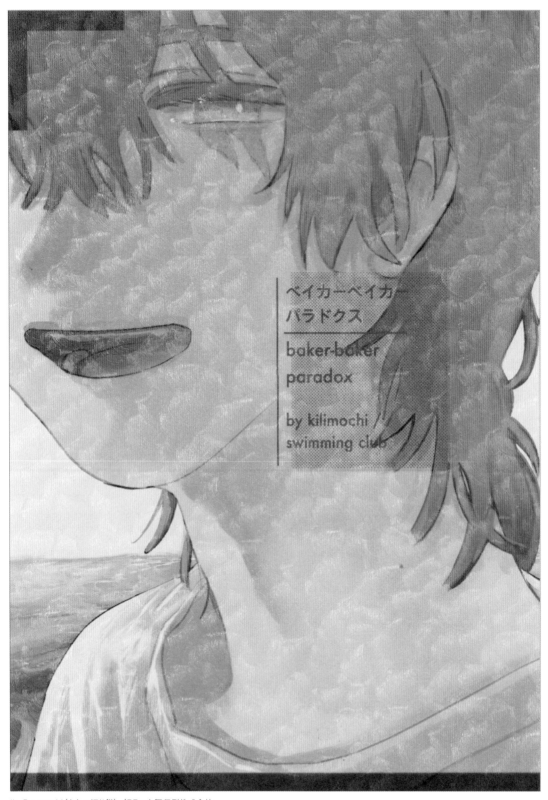

ベイカーベイカー
パラドクス

baker-baker
paradox

by kilimochi
swimming club

IL，D：mochi（もち・切り餅）／PF：大阪印刷株式会社

No. 19 ベイカー・ベイカー・パラドクス
mochi（スイミング・クラブ）

「忘れてしまうこと・記憶」「海」「二人のとある一日」が
テーマのイラスト集。表紙に「OKミューズパール」とい
う半渦模様が特徴的な紙を使用することで、角度によっ
て変わるパールの光沢が海のきらめきや大きくトリミン
グした逆光の人物の眩しさを際立たせいる。儚げな表情
のイラストが印象的なデザイン。

SPEC

カテゴリ：イラスト集
綴じ方：無線綴じ
仕様：A5判（148×210mm）／28ページ
紙：表紙＝OKミューズパール 170kg
　　　本文＝上質紙 135kg
　　　遊び紙＝クロマティコ（レッド）
フォント：タイトル＝Apple SD Gothic Neo、
Futura／欧文＝Arellion demo

紙のポイント

イラストに合わせた用紙の選択。
紙自体の持つ特性をいかし、質感を魅せるデザインとし
てあえてインクが乗らない部分も残している。

遊び紙のこだわり

テーマカラーに合わせた遊び紙。
登場するキャラクターのテーマカラーである「赤」を基調
に、遊び紙に透け感のある赤い用紙を採用。

表4のデザイン

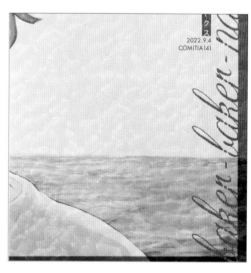

2022.9.4
COMITIA141

地続きでありながら違った印象を。
表1では心理現象をもとにしたタイトルを辞書のような雰
囲気で、表4では波をイメージした大きなタイトルロゴと
して配置した。

PART 4

デザイン実例集

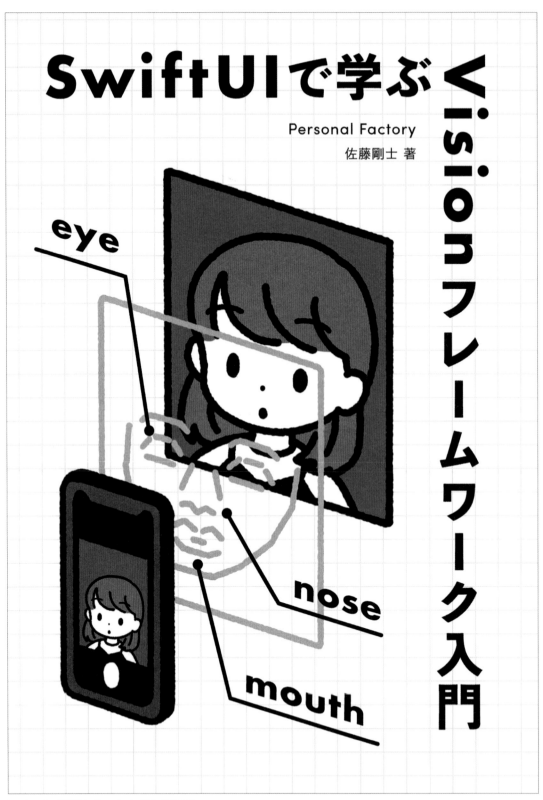

SwiftUIで学ぶ Visionフレームワーク入門

Personal Factory

佐藤剛士 著

eye

nose

mouth

Writing, E：佐藤剛士／D：ひのふ／PF：日光企画

SwiftUIで学ぶVision フレームワーク入門 Personal Factory

顔検出、文字認識、バーコード認識などの画像分析ができるAppleのVisionフレームワークの概要から、実務で応用できる実装方法までをわかりやすく解説した入門書。Visionフレームワークの持つ特徴やイメージが表紙を通して伝わるような工夫を凝らしたデザインとなっている。

SPEC

カテゴリ：技術書（フレームワーク解説）
綴じ方：平綴じ
仕様：A5判（148×210mm）／84ページ
紙：表紙＝NPホワイト 200kg
　　　本文＝上質紙 90kg
加工：表紙＝クリアPP
フォント：タイトル＝凸版文久見出しゴシック、
Futura／和文＝ヒラギノ角ゴ／欧文＝Sofia

イラストのポイント

内容を伝えるイラスト。
Visionフレームワークの顔検出や画像分析を、レイヤー（層）に見立て画像を解析していることを表現。

線幅のポイント

色と線のバランス。
色数を絞っているが、太い線を効果的に扱うことでメリハリの効いたデザインとなっている。

背景のポイント

演出と効果を兼ねた背景。
分析・解析しているイメージを強めるため背景をグリッドに。タイトルもグリッドに沿わせて配置している。

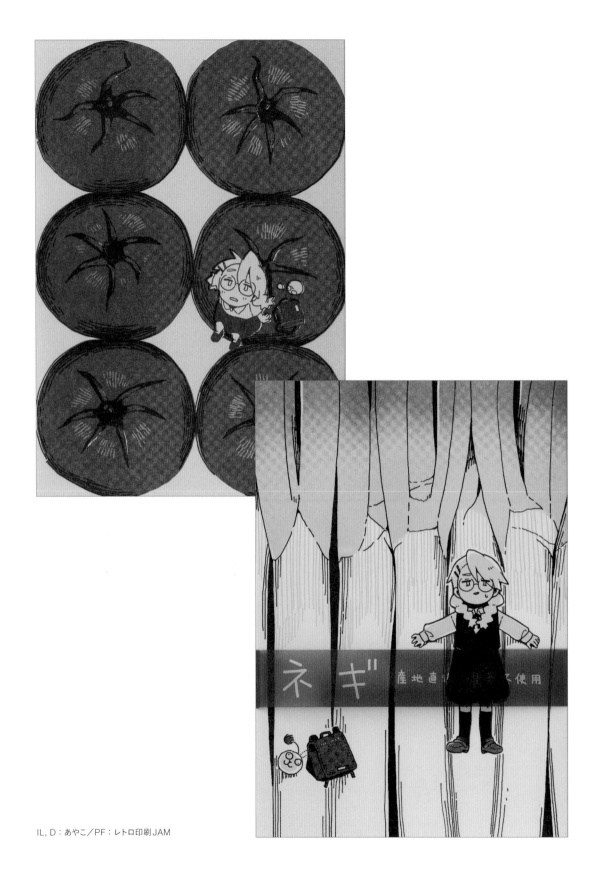

IL, D：あやこ／PF：レトロ印刷JAM

トマト／ネギ
あやこ（カナール書房）

野菜をテーマに制作した漫画。ネギは紫色のテープを巻き、トマトは表4に生産者表示ラベルを貼ることにより、スーパーに並んでいるリアルな野菜を再現している。同人誌即売会で販売する際には、購入者にごっこ遊びを楽しんでもらえるようにスーパーの袋をイメージした帯とともにセット販売を行った。

SPEC

カテゴリ：漫画
綴じ方：中綴じ
仕様：B6判（128×182mm）／12ページ（トマト）16pページ（ネギ）
紙：表紙＝バウム／本文＝色紙（ベージュ）
帯＝OHPフィルム／ラベル（トマト）＝シール紙
加工：表紙＝孔版印刷
フォント：タイトル＝手書き

レイアウトのポイント

大胆にモチーフを配置。
表紙いっぱいに野菜を配置し余白をできるだけ少なくすることで、野菜そのものが本になっているようなデザイン。

帯のポイント

購入後の体験。
本だけではなくセット販売時の帯にもスーパーマーケットの要素を組み込むことで世界観を作り上げている。

加工のポイント

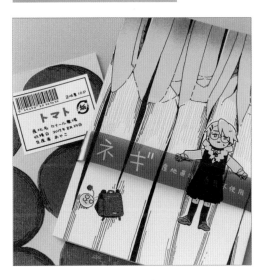

実在するものを本に反映。
ネギの紫色のテープや生産者表示ラベルなどの加工はすべて手作業で行っている。

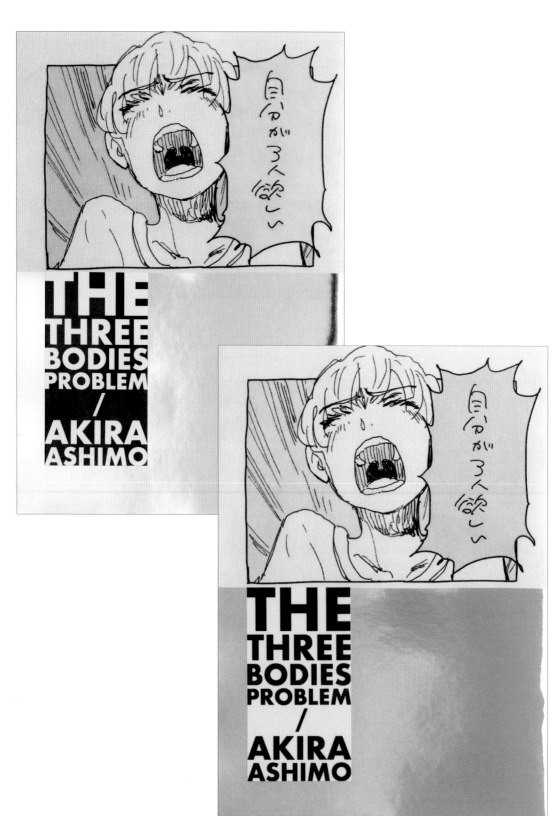

IL, D, Printing：芦藻彬

THE THREE BODIES PROBLEM
（新緑銀Ver. ＆ 常夏金Ver.） 芦藻 彬（羊々工社）

中国の大人気SF小説『三体』（劉慈欣 著、立原透耶 監修、大森望・光吉さくら・ワンチャイ 訳、早川書房、2019年）の背表紙を見ていたときに思いついた、トンチキSF短編漫画。体が３つあったら最高なのでは？　という単純なアイデアと、高級感のある本文和紙に銀帯＋シールの装丁のギャップが、どこかSFらしさを醸し出している。

SPEC

カテゴリ：漫画（SF）
綴じ方：中綴じ
仕様：A5判（148×210mm）／12ページ
紙：表紙＝OA和紙（鶯）（新緑銀ver.）、OA
　　和紙（黄）（常夏金ver.）
　　本文＝OA和紙 メビィウス
　　帯＝オフメタル105kg（銀）（新緑銀ver.）、
　　オフメタル 105kg（金）（常夏金ver.）
　　ステッカー＝A-one
加工：帯＝シール手張り
フォント：タイトル＝Futura

製本のポイント

自家製本の強み。
マイナーチェンジによるコストが相対的に低い自家製本という製法をいかし、印刷する季節に合わせ金銀の２種類を作成。

紙のこだわり

構成のこだわり

欲しくなる物質感。
手触りの異なる２種類の和紙や、インパクトのある銀色の帯を大胆に使うことで、物理書籍として欲しくなる装丁にこだわった。

完成した本をイメージする。
装丁を本文と並行して検討し、表紙の和紙が薄く、本文が透けてしまう問題を、表紙と本文1ページ目のイラストを合わせることで解消している。

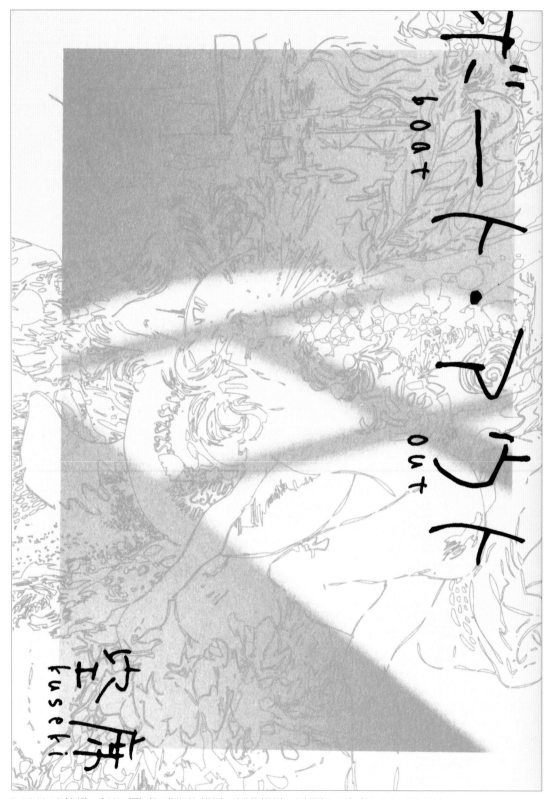

ボート・アウト
boat out

化石
kuseki

IL：カクトモミ（表紙）、丘めりこ（扉）／D：蒼井びわ（装丁）、冷菜緑（組版）、木内陽（フォント）／PF：レトロ印刷JAM

ボート・アウト

空席（蒼井びわ、丘めりこ、カクトモミ、冷菜緑）

4人の作家による詩、小説、漫画をまとめた短編集。それぞれの完成原稿をもとに「窓」というテーマを決めたのち、表紙、扉絵で統一感が出るようなイラストを描き下ろした。イラスト、文字、窓の光、透明な特殊印刷が重なりあうことで複雑かつ、淡く情緒漂うデザインとなっている。

SPEC

カテゴリ：短編集（小説、漫画、詩）
綴じ方：中綴じ
仕様：B6判（128×182mm）／48ページ
紙：表紙＝しらす／本文＝わら半紙
加工：表紙＝ツヤプリ、2色印刷
フォント：タイトル＝アームド・レモン／本文＝くうせきフォント（オリジナル）、游明朝

加工のポイント

透明だが存在感のある特殊印刷。
ツヤプリ（レトロ印刷JAM）とグラデーションを使うことで、窓から差し込む光を演出した。

製本のポイント

糸の色を使い分ける。
差し色にミシン縫いの外側の糸をピンクにし、内側の糸は表紙の青に合わせ水色を採用。

本文のこだわり

表現手法が違うからこその工夫。
小説の組版に漫画がなじむよう、本文用紙にわら半紙を採用。印刷のかすれなどの風合いが感じられる。

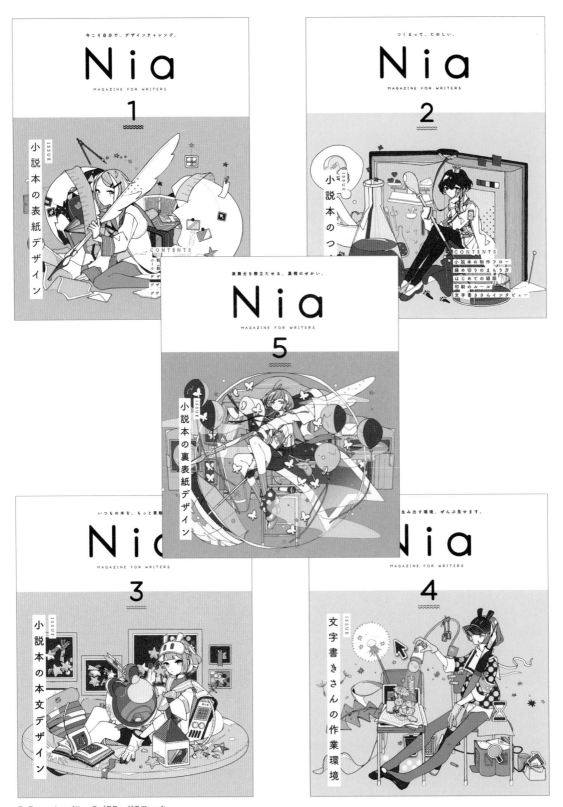

E, D：welca／IL：Q／PF：グラフィック

Nia（vol.1-5）
welca

文字を書く人にとってすぐに役立つ基礎的かつ具体的な
トピックを特集するコラム雑誌。特集のテーマに合わせ
てイラストとナンバリング、配色のみを変化させること
で成立するように意識して設計している。その効果に
よって、継続性と視覚的なキャッチーさを併せ持つデザ
インとなっている。

SPEC

カテゴリ：情報誌（コラム）
綴じ方：平綴じ
仕様：A4判変型（210×257mm）／52ペー
ジ（vol.1）、42ページ（vol.2,3）、36ページ
（vol.4,5）
紙：表紙＝上質紙 135kg
　　本文＝上質紙 110kg
フォント：タイトル＝ねずみ／和文＝筑紫A
丸ゴシック／欧文＝Parks、Aquatico

タイトルロゴのポイント

手に取りやすさを意識。
気軽に手に取れそうなやさしい雰囲気を目指し、丸みの
ある書体を採用。

イラストのポイント

イラストによる見せ場をつくる。
シンプルな装丁だが特集テーマを想起できるようなイラ
ストで毎号表紙にインパクトを添えている。

表4のデザイン

まるで商業誌のような広告。
表4はNiaの紹介に使うのではなく、読者層に紹介したい
既存プロダクトを広告風に掲載している。

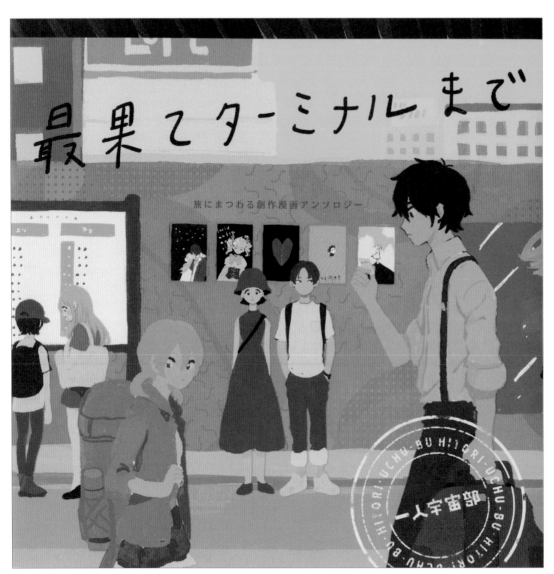

IL：あちこ／D：たんてい／PF：緑陽社

最果てターミナルまで
一人宇宙部

「旅」をテーマにした創作漫画アンソロジー。カバーから表紙、目次、各扉、あとがきに至るまで本全体としてテーマに沿った世界観をデザインで表現している。各物語の登場人物が行き交うカバーイラストは、まさにいろいろな人が交差するターミナルのようでアンソロジーに適したデザインとなっている。

SPEC

カテゴリ：漫画（アンソロジー）
綴じ方：無線とじ
仕様：A5判変型（148×148mm）／208ページ
紙：表紙＝キュリアスIR 206.5kg（ホワイト）
　　本文＝コミックルンバ 84kg（ホワイト）
　　カバー＝ハイマッキンレーアート 135kg
加工：カバー＝マットPP

表紙のポイント

カバーに包まれた漫画。
最後にカバーをめくると表紙の漫画が読めるという仕込みになっている。

構成のポイント

イラストのポイント

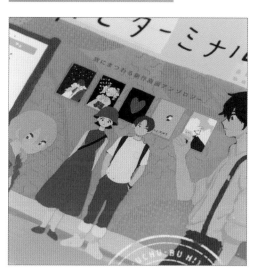

アンソロジーならではの試み。
アンソロジーの登場人物たちをテーマに合わせて描いたイラストを全面に利用し、イラストをいかすようにほかの素材をレイアウトしている。

続刊のことも考えた構成。
テーマを変えて続刊を出そうという考えから、素材やフォーマットをある程度揃えることで本棚に並べたときに統一感が出るようにしている。

BACK NUMBER

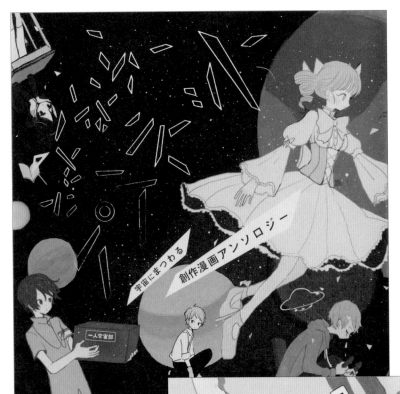

最初に制作されたのは「宇宙」をテーマとした創作漫画アンソロジー『さよなら、プラネット』。タイトルロゴに使用された銀の箔押しが星々を連想させる。
IL：あちこ／D：たんてい／PF：緑陽社

次に制作されたのは「深海」をテーマとした創作漫画アンソロジー『マリンスノーの海でおやすみ』。パステルカラーの海に漂う人々は夢見心地な気分にさせる。
IL：あちこ／D：たんてい／PF：緑陽社

綴じ方：無線とじ
仕様：A5判変型（148×148mm）／140ページ
紙：表紙＝キュリアスIR 206.5kg（ホワイト）
　　本文＝コミックルンバ 84kg（ホワイト）
　　カバー＝スーパーアート 135kg
　　口絵＝マットコート紙 110kg
加工：カバー＝マットPP、箔押し
フォント：タイトル＝オリジナル／和文＝見出ゴMB1、
A1明朝

綴じ方：無線とじ
仕様：A5判変型（148×148mm）／200ページ
紙：表紙＝キュリアスIR 206.5kg（ホワイト）
　　本文＝コミックルンバ 84kg（ホワイト）
　　カバー＝ハイマッキンレーアート 135kg
フォント：タイトル＝オリジナル／和文＝筑紫明朝
加工：カバー＝マットPP

イラストのポイント

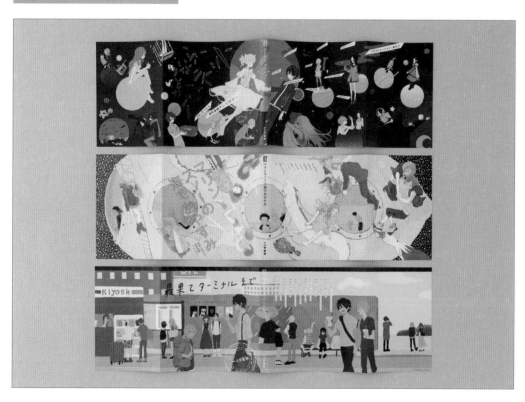

表2・3のポイント

（マリンスノーの海でおやすみ）

高密度のデザイン。

扉や奥付のイラストは表2・3と繋げており、
表紙と本文の一体感を強調させている。

カバー全体に
またがるイラスト。

各作品もイラストをカバー
全体に使用することで、広
がりと統一感が出ている。

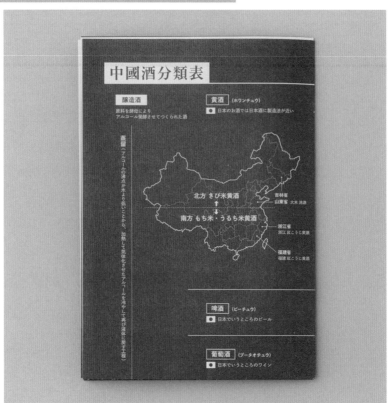

D：11L／
Writing：セメント・モリ／
P：黒羽政士／
PF：グラフィック（冊子）、
デジタ（ステッカー）

干杯 −Try 中国酒−

{iro}²

中国酒をテーマにその特徴や魅力について、独自の切り口でまとめた同人誌。あまり一般的になじみのないテーマであることを踏まえ、デザインと表現で、まずは手に取ってもらうことが意識されている。コンテンツの内容に合わせてカードやペーパー、折冊子など手法を変え、冊子ではなく封筒に収める形に。

SPEC

カテゴリ：評論（飲食）
綴じ方：封筒にシール閉じ
仕様：洋2封筒（162×114mm）
紙：封筒＝洋2カマス トレーシング 105g/m²
　　シール＝ホイル金ツヤなし
フォント：タイトル＝オリジナル

SPEC （チェーン店で紹興酒ハシゴ酒）

仕様：A3判16折冊子
紙：上質再生紙 70kg
フォント：タイトル＝既存フォントを調整

構成のポイント（干杯）

同人誌だからこその取り組み。
ありきたりな冊子状でなく、多彩な形態の印刷物を封筒にまとめてオリジナルのシールで閉じている。

あしらいのポイント
（チェーン店で紹興酒ハシゴ酒）

仕様のポイント

単品でも成立するクオリティ。
それぞれの内容と合うように、媒体のサイズや素材感を吟味している。

実際の体験をデザインで表現。
「チェーン店で紹興酒ハシゴ酒」では、読み進めていくにつれて酔いがまわっていくようなあしらいになっている。

中国酒の種類を紹介する「中國酒娘」のイラストは、各中国酒の特徴をより想像しやすいよう、それぞれの歴史や背景など踏まえてモチーフなどを選定している。

IL：スガヤヒロ、8イチビ8、凡竜、あらかわ　／D：11L／Writing：セメント・モリ／PF：グラフィック

お気に入りの中国酒を見つけられる店を紹介する「好吃好喝 in Tokyo」は、色4種と紙2種を組み合わせて退屈しない仕上がりに。

D：11L／Writing：セメント・モリ／P：黒羽政士／PF：レトロ印刷JAM

「Introduction & Credit」は発色のよい黄色の紙「コニーラップ（イエロー）」に赤1色で印刷。如何にも中国といった配色にしている。

D：11L／Writing：セメント・モリ／PF：レトロ印刷JAM

仕様：A6判変型（52.5×148mm）
紙：コニーラップ 70g/m^2（イエロー）
フォント：タイトル＝オリジナル

仕様：カード
紙：コート紙 180kg、マットコート紙 180kg、サテン
金藤 180kg、上質紙 180kg
フォント：タイトル＝既存フォントを調整

仕様：A6判（105×148mm）
紙：クラフトペーパー デュプレN 100g/m^2、富士わら
紙 104.7g/m^2
フォント：タイトル＝既存フォントを調整

紙のこだわり
（中國酒娘）

あえて統一しない。
4種類それぞれ別の紙を使用することで、質感や発色の
違いも楽しめる。

印刷のポイント
（好吃好喝 in Tokyo）

蛍光で華やかさをプラス。
発色のいい蛍光ピンクは中国の繁華街を彷彿とさせる。

PART 4

デザイン実例集

167

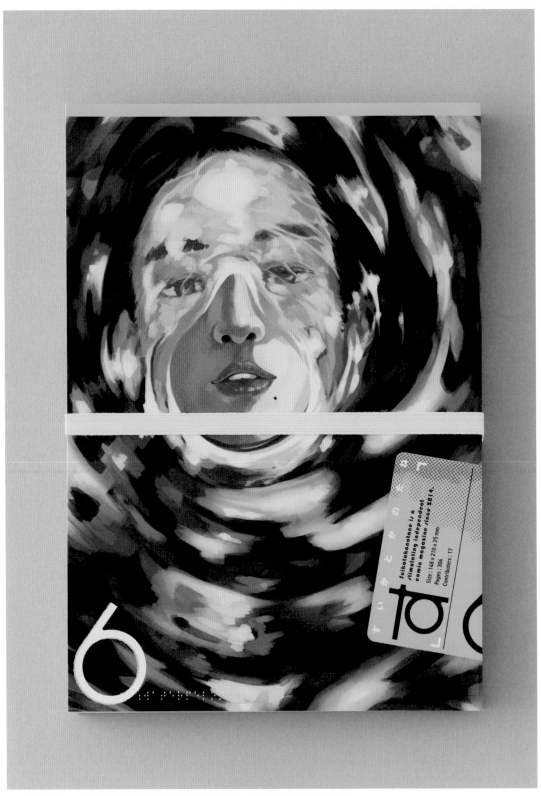

IL：望月浩平／D：中山望／E：中山望、坂上暁仁、三橋光太郎、野口明宏／PF：シナノ印刷

すいかとかのたね　6号

すいかとかのたね

メンバーやゲストそれぞれが描きたい漫画を描き、コラムや写真などとともにまとめている漫画雑誌。6号では表1から表4にわたって配置されたイラストに工業的なラベルを模したタイトルを配置している。グリーンを象徴的に使用したデザインで、製品としての完成度の高さを感じる。

SPEC

カテゴリ：漫画（アンソロジー）

綴じ方：無線とじ

仕様：A5判変型（148×210mm）／304ページ

紙：表紙＝ベルグラウス-T 19.5kg
　　本文＝フロンティタフW 44kg

加工：表紙＝蛍光インク、グロスPP、蛍光色ゴムバンド

フォント：タイトル＝ゴシックMB101、Gill Sans Nova

イラストのこだわり

コミュニケーションを取りながらの調整。
カバーイラストの担当と相談しながら、緑色を強調したり水の表現を工夫したりといった調整を行っている。

製本のポイント

造本のポイント

あえて定番の仕様での挑戦。
漫画の同人誌で一番多い仕様「カバーなし、無線綴じ、グロスPP貼り」でも目立つ本をテーマに、広く手に取ってもらうことを目指した。

定番の仕様を束ねる、目を引く蛍光。
ゴムバンドは蛍光色のリボンを輪っか状に加工して自分たちで本に巻いている。

BACK NUMBER

ザラザラとした紙に、ざらつきのあるイラストを特色2色で重ね合わせたデザインの3号。表1と表4では刷り色を入れ替えて同じイラストを配置している。

IL, D：三橋光太郎／PF：サンライズパブリケーション

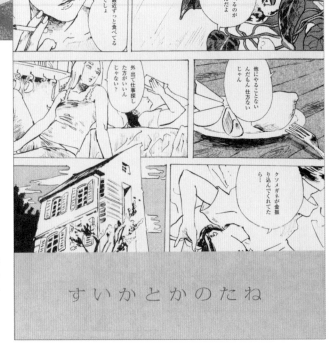

表1が漫画の1ページ目となっており、最後の漫画の最終ページが表4になっているという構造の5号。表紙を持たない本にラベルのように帯を付けたデザイン。

IL：野口明宏／D：大木錦之介／
E：大木錦之介、中山望、野口明宏／PF：シナノ印刷

綴じ方：無線とじ
仕様：A5判変型（148×210mm）／212ページ
紙：表紙＝ブンペル175kg（ホワイト）
　　本文＝モンテシオン69kg
加工：表紙＝特色2色印刷
フォント：タイトル＝游ゴシックを小さく印刷したものを
スキャン

綴じ方：無線とじ
仕様：A5判変型（148×210mm）／176ページ
紙：表紙＝ミルトGAスピリットH 135kg
　　本文＝フロンティタフW 44kg、色上質紙 厚口（赤）
　　帯＝ゴールドアトラスG 65kg
加工：表紙＝K1色印刷
フォント：タイトル＝毎日新聞明朝を調整

モチーフのポイント（3号）

一般的なイメージを逆手に取る。

アンソロジーだがあえてシンプルに階段というキャラクター性のない、しかしストーリー性のあるモチーフを象徴的に配置。

イラストのこだわり（3号）

版を分けて描く。

1枚の絵を版画のように2版に分けて描くことで印刷でしかできない表現を意識した。

帯のポイント（5号）

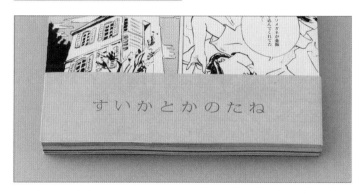

本の特性を考えた工夫。

表紙が漫画本編である特性上、帯でタイトルを表示した。漫画本編の邪魔をしないよう素朴な質感のクラフト紙を採用。

PART 4

デザイン実例集

ダウンロード特典

素材にも、資料にも

　本書の特典として、同人誌のデザインに役立つシンプルな素材集を作成しました。加工や編集して使ってもOKなので、デザインのアイデアが浮かばないときや、あしらいのパターンが欲しいときにぜひ活用してください。また、グラフィックソフトの使用に慣れないうちは、こういった素材集を改変したり、組み合わせるなどしていくうちに、少しずつテクニックが身についていくかと思います。同人誌のデザインに挑戦してみたいけど何からはじめたらいいかわからない、そんなときに少しでも手助けになればうれしいです。

◉ ダウンロード方法

特典は、以下のURLにアクセスしてダウンロードすることができます。サイトに記載の手順に従ってダウンロードしてください。

[URL]

http://www.bnn.co.jp/dl/stepup_doujinshi/

[フォルダ]

[注意事項]

- ●本データは、本書をお買い上げの方に限りご利用いただけます。
- ●装丁サンプルに使用されている人物イラストの著作権は作者に帰属するため、営利目的での利用、商用デザインへの転用を禁じます。
- ●人物イラスト以外のフォーマット、素材は自由に改変、編集およびデザインに使用し商用利用することができます。
- ●素材集としての販売、提供素材をメインとした配布、転売、貸与行為を禁じます。
- ●公序良俗に反する目的で利用することを禁じます。
- ●本ダウンロードページURLに直接リンクをすることを禁じます。
- ●データに修正等があった場合には予告なく内容を変更する可能性がございます。
- ●本データを実行した結果につきましては、著者や出版社いずれも一切の責任を負いかねます。ご自身の責任においてご利用ください。

◉ 特典の内容

［素材］

素材は［背景］［タイトル］［オブジェクト］［文字との組み合わせ］の4つに分類して収録しています。［タイトル］と［文字との組み合わせ］はダミーテキストがレイヤー分けしてあるので（PSD、AIデータの場合）任意のテキストに差し替えて使用してください。

［背景］

背景は、B5判型に3mmの断ち切りを想定して、188×263mmで作成しています。イラストの背景としてはもちろん、タイトルを載せるだけのシンプルなデザインにも活用できます。

［タイトル］

タイトル周りに使用できるフォーマットです。タイトルの長さによって横幅や縦幅を改変しても問題ありません。タイトルの書体はダミーテキストと近いものを使うとデザインを合わせやすいです。

［オブジェクト］

主にアクセントとして使用するオブジェクト素材です。2〜3個を組み合わせて画面全体に散りばめると賑やかになりますし、タイトルまわりの飾りとして使うことも可能です。アイコンとして使えそうなものもいくつか入っています。

［文字との組み合わせ］

吹き出しや矢印、枠など、文字との組み合わせで使用する素材です。［タイトル］よりも細かい情報（サークル名、発行日、その他飾りとしての文字）を入れるときに使用することを想定しています。

［装丁サンプル］

収録している素材を用いて、表紙のサンプルを作成してみました。この2点のデザインは書体やサイズの情報を記載したデータも同封しているので、合わせて参考にしてみてください。人物イラストは素材として使用することができませんので、注意してください。

サンプル A

［タイトル］

［オブジェクト］

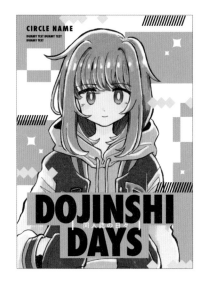

キャラクターを寄りでレイアウトしたデザイン。オブジェクトをたくさん散りばめて賑やかに。タイトルの素材は文字数に応じて横幅を少し伸ばしている。

［背景］

サンプル B

［オブジェクト］

［文字との組み合わせ］

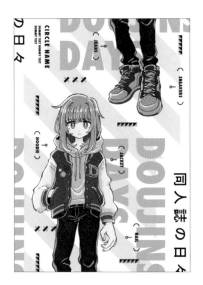

キャラクターを引きでレイアウトしたデザイン。「JACKET」「JEANS」などファッションの情報をあしらいとして入れている。

［背景］

Creators Profile

◉ Design

髙山彩矢子（PART1・PART2・特典）

東京都出身。女子美術大学デザイン学科卒業。グラフィックデザイナー。複数社を経て2020年に独立。エンターテイメントやカルチャーの分野を中心としたアートディレクション、デザインに従事する。短歌が趣味で、個人的にZINEを発行することも。

ホームページ https://s-takayama.com　　twitter https://twitter.com/036B

◉ Illustration

黒坊
（PART1・特典）

武蔵野美術大学造形学部デザイン情報学科卒業。本職はグラフィックデザイナー、主にアニメ・マンガ・ゲームのデザインに携わる。趣味でイラストを描いている。ケモノが好き。

ホームページ https://kurosuke1231.tumblr.com
twitter https://twitter.com/kurosuke1231

wogura
（PART2 No.01）

岐阜出身東京在住のイラストレーター／漫画家。女子高生がDIYする漫画『スクール×ツクール』、書籍や広告のイラストレーションなど多岐に渡って活動中。猫3頭と暮らしている。

ホームページ https://wogura.com
twitter https://twitter.com/wogura

こもり
（PART2 No.02）

印象的な瞳を描くイラストレーター。日々描きたいものだらけ。最近はダークで一癖あるデザインから、繊細で柔らかな世界観まで幅広い表現を模索中。飼い犬が日々大きくなり続けている。

ホームページ https://potofu.me/comori22
twitter https://twitter.com/comori22

宮森しい
（PART2 No.03）

植物を中心に物語を感じられるような温かいイラストを描く。現実的な細かい描写の中に手書きの柔らかさ、イラストらしさを意識している。ギターを弾いたり映画を観たりするのが好き。

ホームページ https://mymr-she.tumblr.com
twitter https://twitter.com/mymr_she

EVI
（PART2 No.04）

岡山県出身。グラフィック・Webデザイナー兼イラストレーター。犬と猫とうさぎを中心に、少しシュールさを感じさせるどうぶつの日々をシンプルに描いている。

ホームページ https://hibidesign.com
twitter https://twitter.com/evijp

水野 咲
（PART2 No.05）

えかき／歌人。多摩美術大学美術学部グラフィックデザイン学科卒業。2021年から、短歌をつくりはじめる。毒のある冷めた視点と、グラフィカルで艶のある描写を特徴とする。

ホームページ https://mizunosaki.com

STEP UP! 同人誌のデザイン

作りたくなる装丁のアイデア

2023年 3月15日 初版第1刷発行
2023年 4月15日 初版第2刷発行

執筆	髙山彩矢子(PART1,2)
	しまや出版(PART3)
デザイン	waonica
撮影	水野聖二
撮影協力	Book & Design
編集	河野和史
発行人	上原哲郎
発行所	株式会社ビー・エヌ・エヌ
	〒150-0022 東京都渋谷区恵比寿南一丁目20番6号
	FAX: 03-5725-1511　E-mail: info@bnn.co.jp　URL: www.bnn.co.jp
印刷・製本	シナノ印刷株式会社

© 2023 BNN, Inc.
ISBN 978-4-8025-1266-4
Printed in Japan